享受吧！
絕美旅店

100大臺灣人氣旅館輕旅

輕旅了主持人

○、傑 著

你的理想旅店，
要長什麼樣子？

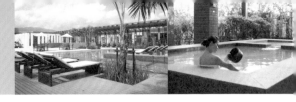

CONTENTS

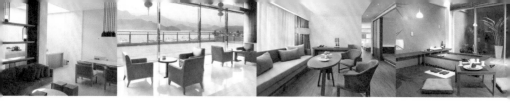

推薦序

知名電視節目主持人張天傑花了 3 年時間，
採訪全台灣數百家飯店，
才出版了這本台灣首見的飯店住宿指南——
《享受吧！絕美旅店：100 大臺灣人氣旅館輕旅行》

讓我們努力工作，全心玩樂，
一起出發 環遊台灣輕旅行！

蕃薯藤董事長

韋懷暉

· ·

這是一本國民旅遊住宿參考的聖經，作者花了 3 年，住遍台灣各大飯店，精選出 100 家絕美旅店，值得大家出遊參考。

晶華酒店集團執行長

薛雅萍

商務 TOP 10
度假 TOP 10
C/P 值 TOP 10

台北君品酒店

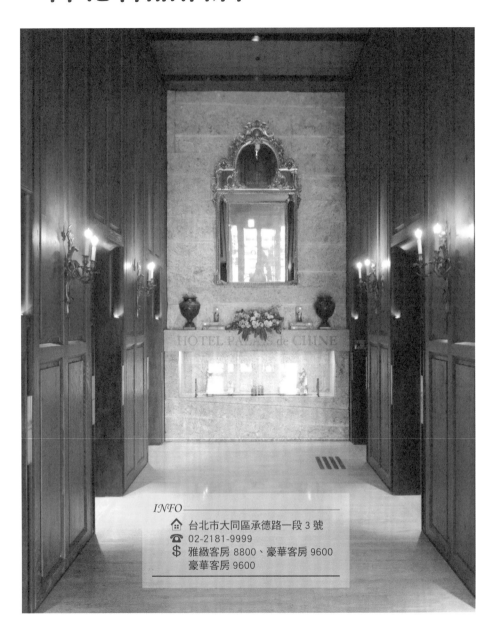

INFO

🏠 台北市大同區承德路一段 3 號
☎ 02-2181-9999
$ 雅緻客房 8800、豪華客房 9600
豪華客房 9600

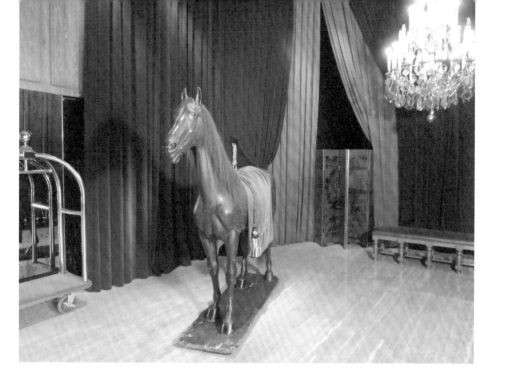

台 北西區「五鐵共構」的新北生活圈中心，Q Square京站購物商城、辦公大樓與影城設施林立，交通樞紐無往不利。看著不斷升高的天際線，像一首樂曲逐步推向高潮，為期待的一天做好準備。

法王路易十四遇上東方思想

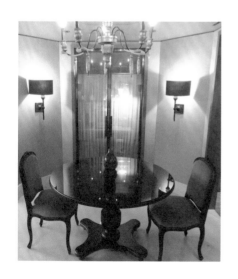

身為繁華時尚區域的指標建築，君品酒店由知名設計師陳瑞憲操刀，拼貼手法融合法式與東方色彩，新古典風格充滿藝術美學與文化厚度。飯店招牌紅白交錯，印上法文「Palais de Chine」字樣，Palais為皇宮之意，de Chine意指中國，合併中西設計企圖顯而易見。

旋轉門另一端，大廳以極簡的東方美學，輔以路易十四時期低調奢華風格，拼貼傳統與現代，融合多樣元素的美感設計。挑高的一樓大廳，一匹等比

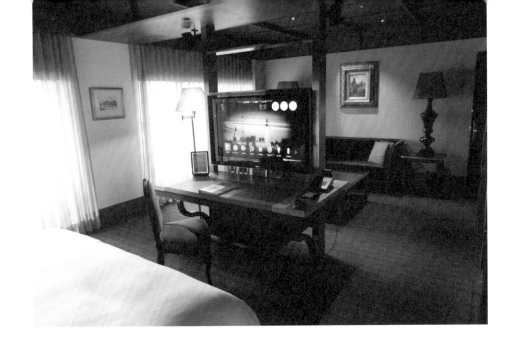

例高的骨董馬雕像象徵旅程開始，一旁的書櫃有學而無涯的涵義。法式布幔、原木、鐵件等材質妝點出歐洲宮廷感，我被眼前所見震懾而說不出話來。

　　各個角落有如繁花盛開般爭奇鬥艷，走道及角落中各式藝術品與歐式裝飾層出不暇。來自歐洲進口的專屬家具及藝術品，充斥每個房型，優雅具功能性的歐式新古典風格設計，獨到的空間設計與裝潢，配有全台唯一最先進的電子管家，及各式通訊設備與視聽器材，享受奢華的同時，感到寧靜優雅的迷人氛圍。

　　「總統套房」極致奢華，收藏來自法國巴黎的兩百本書籍，充滿古典風格的藝術品，會議室滿足您扮演法國貴族的衝動。「副總統套房」像個仕女般別緻優雅，浪漫俯瞰台北的燦爛夜景。一系列行政套房深具歐洲古堡風，進房前有免費的閱覽室，在燈光下靜謐而優雅的

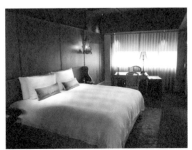

閱讀，不受任何外務干擾。

　　「亮」宴會廳意指法文中的光亮年代，天花板垂墜布幔的裝飾，懸吊的16盞水晶燈輝映，三萬六千片巧妙拼接的銅片、木片，木質系的低調奢華，宛如處在巴黎歌劇院般，成為許多大型活動特別指定的場所。17樓的「翰林軒」VIP休息區，專屬行政樓層賓客使用，如同歐洲古堡式書房，最適合愛書人在此放鬆與沉澱自己心靈。

彷彿天使墜入人間，中國芙蓉法式午茶西式料理，滿溢美好與喜悅

　　「雲軒」西餐廳，在西方自由元素上賦予中國風。雲朵狀天花板，圈成中文的「品」字，仿歐洲骨董鏡面，展現雍容典雅。頂級法式燒烤，開放式廚房展現廚師精湛手藝。Buffet區料理一字排開，我悲嘆的說真想借牛的九個胃袋來裝，起司、麵包、沙拉、生菜、水果、生魚片、海鮮各區的食材新鮮又美味。波士頓龍蝦不只份量大，用手輕輕一撥，鮮嫩Q彈的鮮甜口感順滑入喉，輕鬆享用頂級美食；牛排有碳烤和爐烤兩種，可以選擇六種鹽類加料，多汁鮮嫩的口感，令人難以忘懷，這兩道料理總是供不應求。

　　「頤宮」入口處仿古大門兩側，各有一個水池，低調雅致的中國風裝潢，像一場美麗的冒險。中國庭院的幽遠韻味，垂掛的燈籠以鋼絲編織，幾分現代與幾分古典，揉雜尊貴。主推各系中華料理和飲茶點心，曾獲選兩岸美食論壇的「十大名店」殊榮。招牌「先知鴨」，以蘇軾詩詞「春江水暖鴨先知」命名，無比鮮嫩，連胸骨都能輕鬆入胃，口味堪稱一絕。六間私密貴賓包廂，日間天光通透溫暖，夜晚燈火輝煌壯麗。

　　歐式主題茶館「Le The 茶」，結合摩登時尚與經典，充滿巴黎特色，供應全系列頂級茗茶和輕食。主視覺牆面「支摘窗」，結合傳統中國建築智慧與法國君王氣息，光線浸淫著整面貴氣紫色茶罐及青花瓷器，極為雍容典雅。一杯結合印度茶、中國茶混和款的「1854」，給您一個優雅浪漫的下午時光。

　　頂尖的服務品質，引入歐洲「荷蘭國際管家學院」專業嚴屬的管家培育課程，人員定期接受正統管家培育訓練。服務不論範疇，隨時因應客人所需，並提供客製化高階服務，服務哲學「無論何時何地，客人至上」。

　　門前匿名的送花人，模糊的消散在未乾的雨氣裡。在幻影中顯現的期盼，在台北君品酒店中得到了超乎期待的滿足，不知不覺我將面對世界的策略，一股腦的拋在後頭，只因抵達眼前的人間天堂。

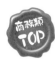

台南晶英酒店

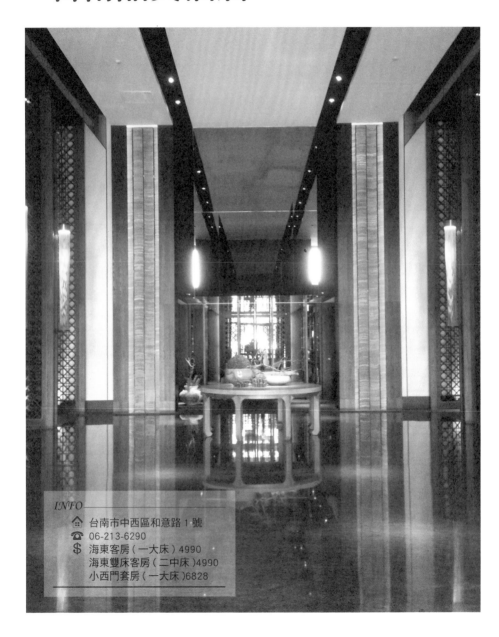

INFO

🏠 台南市中西區和意路 1 號
☎ 06-213-6290
💲 海東客房（一大床）4990
　　海東雙床客房（二中床）4990
　　小西門套房（一大床）6828

一景一物一晃眼一旋身，府城台南如今的城市風華，從原本的樸素靜雅昇華為七彩舞衣，令人目眩，人文薈萃的中西區，傳承先民的手工藝巧奪天工，引人注目。

古典與繁華並存的都會區，簇擁著知名古蹟與小西門商圈，晶華麗晶酒店集團打造出充滿古城誘惑的五星級商務度假酒店：「台南晶英酒店」。融合傳統與創新，展現獨具文化底的設計巧思，兼具商務與休閒功能，建築空間內更顯現其細膩的人文價值與精神。鄰近新光三越新天地百貨，車行半小時即可抵達台南高鐵站與南科園區，讓過客徜徉於這座城市的獨特魅力，而不迷惘座標及方位。

現代雋永、低調奢華

裝潢設計恆互經典和現代，大廳兩旁鼓擊不絕千年禮樂聲，文創藝術披覆溫和的薄紗，拂開神秘大門，沒有心理準備的我們，讓無數藏於細節中的心意感動不已。

飯店大廳挑高七米，呈現莊嚴典雅的風範，鎮守兩旁的傳統大鼓未鳴而震，與在地揚名海外的藝文團體「十鼓擊樂團」，共聲頌揚長年堅守傳統慶典的府城文化，沁人心房的是百年禮樂傳承的文化精神。

大廳中格狀鏤空的木質門扇，與內外交織的柱上瓦片，形成獨特的裝置元素，透露傳統與前衛並置的現代優雅姿態，給您看不透的絕世風采。硯台意象的長形櫃台，流線接合串有東西方飲茶文化的「茶薈」，為每位賓客煨出當地的美味甜點與溫熱茶品，旅人大啖佳餚之餘，也靜心品味人之「長」情。

大廳後方的書屋擁有珍貴的讀物，藏書思想主推孔老夫子的「六藝」概念，結合文字、文化、文物、文明、文創的五文思想，殘舊的書皮居然藏身於街道巷弄間，拾起一本本的古情話語，輕聲誦讀詩詞，百年文風晝夜續接。台南晶英，自身定位為人文藝術平台，企圖心在房卡設計上可以感覺的到，「全台首學」孔廟的意象相映府城悠美的歷史，突出文化相承的重要性與必要性。

到來的旅客將會發現，房型的選擇是一件難事，255間客房與9種房型讓

您目不暇給，難以抉擇。一進客房，便讓人對以毛筆造形呈現的檯燈與空間拉門的貼心設計感到驚喜，結合現代禪風與自然簡約風格，讓我們一行人拋下包袱，或坐或躺，自在伸展四肢。明亮大窗帶來的絕佳視野舒解日漸積累的壓力，翻身躺在窗旁多功能臥榻上，一邊感受東方雅士的儒雅情調，一邊釋放現代都會的愜意休憩。

專為商務旅客設計的「晶英貴賓樓層」，十分強調個人化的服務，文儒風雅的空間氛圍，結合西式洋風與日本禪風的獨特設計，提供您更多元的房型體驗。而「晶英貴賓廊」擁有典雅靜逸的環境，備有會議、餐飲、商務設備的服務，同時保護賓客的隱私，是商務旅客在工作與休憩中的最佳選擇。

招牌料理魅力無法擋

二樓的「晶英軒」餐廳，保有中國傳統的風雅情調，由具有30年以上經驗的香港主廚操刀，主打精緻粵菜港點與在地佳餚，設有5間獨立包廂，提供各式宴會場合的選擇。台南晶英的「櫻桃鴨」獨家呈現的是，外皮酥脆、富含油脂和肉嫩多汁，另外融入台南在地食材，使這道絕美的招牌料理，有著別具在地風情的味蕾享受。

另一重點餐廳「ROBIN's牛排館」，是自家集團指標性餐廳的優勢延伸，西式風格裝潢兼具億載金城象徵的紅磚設計，結合台南在地傳統美食的牛肉湯早餐，提供令人驚豔的「戰斧牛排」。「戰斧牛排」超過20公分長度、重達1.6公斤，包含肋眼部位、牛小排和沙朗三種不同部位的味覺享受，一次讓您大快朵頤。均勻分佈的油花與外酥內甜的多汁風味，吃過的人無不舉起大拇指，我

也是瞬間重了好多磅，但是很值得！在這要提醒口水已經直流不已的饕客：這道美式佳餚必須預約才能享用的到，別讓自己留下遺憾。另外，大量運用在地蔬果及有機鮮蔬的沙拉吧，結合法式精緻擺盤的鐵板料理，道道佳餚色香味俱全，經過大廚的神手，完美呈現食材的鮮美原味。想安靜用餐的賓客，廳內設有 4 間獨立包廂，提供您頂級的餐飲享受。

迎著台階往上，經過象徵「福氣」的蝙蝠裝飾，無與倫比氣派的婚宴場地讓您瞠目結舌，挑高六米、無樑柱的設計營造出大器與尊榮感，可容納超過千人。以古意新法表現道地的台式風格：七彩祥雲的裝飾象徵著吉祥如意，廳前的巨型喜櫃呈現台灣傳統嫁娶的喜慶風格。搭配頂級的多媒體影音設備，與炫麗多彩的如意造型 LED 燈，呈現燦爛炫目的奢華燈光秀，一同見證幸福滿溢的婚宴盛會。

夜間清風吹起，起身卻無處可尋時，酒店提供您別有洞天的儒風之夜，閩式建築設計風格，襯著採光充足的暖系色調，營造出寬敞舒適的沈穩豪華，為來日接踵而來的挑戰好好沈澱身心。

府城古都長年擁有熱情陽光，四樓特地打造的戶外游泳池、健身房與兒童小學堂等設施，除了無限視覺延伸的寬敞空間感，還設有熱帶風情的悠閒休憩區。不僅可隨處體驗舒適的空間，更可觀賞鄰近老建築的獨特風貌，若碰到涼意的天候，貼心的篝火設施讓您安心停留。健身房除具有完整的專業器具，也備有瑜珈軟墊提供多樣選擇。另外還有為小小賓客設計的兒童小學堂，平日或週末都有不同活動，提供友善安全的親子互動環境，達到寓教於樂的服務目的。

擁有現代化的五星級設備，卻肩負傳承在地豐富人文風貌的重要使命。台南晶英秉持與在地共生共榮的品牌精神，府城的歷史氛圍與溫厚的書院文化皆溶於旅宿空間，入住時充分感受到首學的風範與驕傲，感念舊世代的智慧，期許自己一同在新時代裡發揚文化經典，跨越時空仍不忘初心。

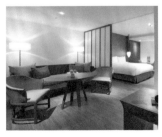
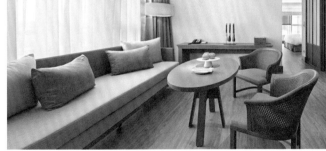

台北晶華酒店

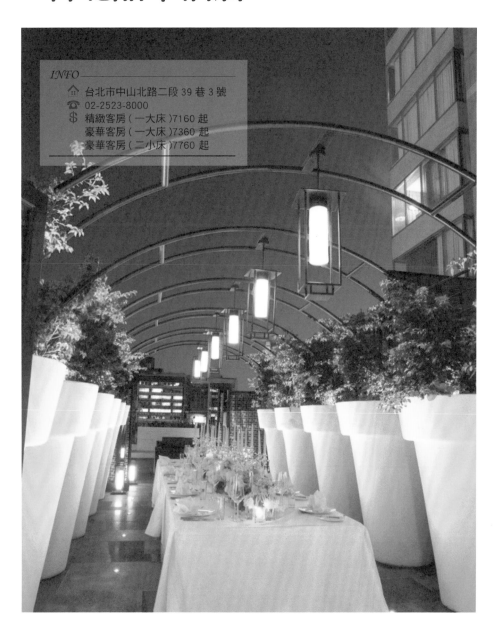

INFO
🏠 台北市中山北路二段 39 巷 3 號
☎ 02-2523-8000
$ 精緻客房（一大床）7160 起
　 豪華客房（一大床）7360 起
　 豪華客房（二小床）7760 起

星座盤上的點與線，對應台北城的地下鐵，交錯曲折又匆忙消失，不留一點回味的遺憾。穿插的人群中，我像在半空中行進，冒出地面，走出車站，又到城市另一個角落，飲食呼吸生活，步伐持續向前，直到此行目的地，鞋尖點地旋轉舞動。

25 年來，台北晶華酒店以歲月鍍金的經典之姿，矗立金融商業繁華地帶。沿路林蔭下，騎樓間商業活動頻繁，高檔精品群聚，周邊巷弄間特色店家接二連三，舒適氛圍並蓄繁華與悠閒。而晶華酒店兼具現代與古典風格，複合風情儼然是該區的地標。

商業與人文匯聚的中山北路，擁抱萬坪綠地，緊鄰林森公園，視野廣闊清新，提供窄仄城市裡的大口呼吸。鄰近台北火車站，接有捷運淡水線中山站，酒店門口設有機場接駁，與各線公車停駁站，連接各大知名觀光景點。遊覽、購物、商務洽公皆快速便利，兼具商務與休閒環境的功能。

金色鑰匙永不褪色

晶華酒店，由台灣建築大師李祖原建築事務所籌畫，香港旅館設計專家公司負責室內設計，極現代的建築佈局中注入傳統，格調典雅，公共區域簡單精緻。

大廳挑高設計，沉穩典雅風格令人感受賓至如歸。後方有台北首家Grand Café——「azie」，及極負盛名的Buffet「柏麗廳」。側邊連接地下一、二樓的麗晶精品名店街，全球頂級精品一應俱全。

飯店擁有538間客房，房內氛圍簡單雅致，搭配舒適家俱，平均坪數居業界之冠。安穩無夢的深刻睡眠，是旅客住宿的終極目的，酒店貼心提供「枕頭選單」：羽毛枕、空氣枕、羊毛枕、記憶枕……八款不同軟硬程度與材質的枕頭任君挑選。Wellspring臥舒麗床墊擁有塑型、釋壓、舒眠效果，為您營造最舒適的睡眠環境。

台北晶華採用傳統的金色鑰匙，簡單有份量，握著鑰匙就有種沉穩踏實的歸鄉感。「大班」客房名稱取自粵語的「代辦」，代稱有影響力的商人，設計風格沉穩典雅，充滿人文氣息。「豪華客房」坪數之大，獨冠全市國際酒店的標準客房。「雲天露臺客房」擁有17坪空間寬敞，視野之大，可以俯瞰整個綠意草地，適合與家人與好友共享。「寰宇套房」區隔客廳與起居、「名人套房」有六人座餐桌和全大理石浴室，「花園套房」中寬敞典

雅，還有花木扶疏的日式庭園，多樣選擇滿足您任何需求。

「總統套房」，客廳挑高兩層樓，連接餐廳及書房，設有氣派的主臥室與寬敞的浴室。古董藝術品陳列在側，配有專屬管家服務，盡顯大格局的豪華風格和尊貴氣息，讓您享有國際巨星的尊榮待遇。風格概念融匯東西，歷來包含電影巨星湯姆克魯斯、籃球大帝麥可喬丹、流行天王麥克 · 傑克森和天后 Lady Gaga 等國際級重要人士，皆是座上賓。

頂級美食饗宴全球

晶華酒店美食傲視同業，樣式繁複令人眼花撩亂，九大餐廳各式料理，滿足慕名而來的各國饕客。

「晶華軒」結合傳統中國藝術，以及現代燈光玻璃造景，縱橫古今的奇妙氛圍，精緻的正宗川粵料理，招牌菜「極品鴨七吃」，選用產自宜蘭的櫻桃鴨，多樣吃法與口感，體驗美食的極致享受。

「Robin's 牛排屋」，是必定要造訪的餐廳，牛排的炭烤方式簡約豪氣，呈獻上選牛肉以及頂級海鮮，美味名不虛傳。木香美國肋眼牛排，夾帶火烤木香，自由搭配海鹽、胡椒、法式芥末籽醬等佐料，軟嫩的肋眼牛搭配均勻分佈的油花，高溫融入牛排，脂肪香氣撲鼻。

人氣冠軍「柏麗廳」，Buffet 融合台、日、韓、歐、美等多國的特色料理，憑藉新鮮與創意，餐廳始終高朋滿座，遠近馳名，曾獲選為「台灣十大最讚早餐商務類 第一名」。

頂級住宿與美食饗宴還不夠，總佔地達 130 坪的頂級 SPA 讓這趟旅程完美無憾。八間 13 坪的單人芳療室，以及兩間 25 坪的雙人芳療室中，更衣、淋浴、沐浴和蒸氣設備一應俱全。可自由挑選喜愛的精油，與巴里島首席酒店長期交流，誕生獨特按摩法，享受全然壓力釋放的感覺。療程前後或期間，還提供中西大廚研發的 SPA 輕食，消減疲勞之餘也能滿足口腹之慾。

SPA 房內，我透過超大景窗俯瞰整片台北市景，不見塵囂煩心事，欲望根源於差別，在此間卻總能找到屬於自己最舒服的姿態。台北晶華頂級服務與品質始終如一，標竿時尚生活新體驗之外，感受人類普通情感和自由的心，才是它屹立不搖的真正原因。

台北文華東方酒店

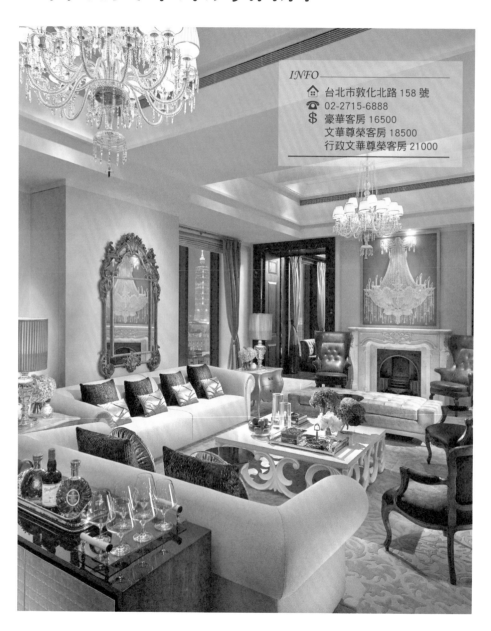

INFO

🏠 台北市敦化北路 158 號
☎ 02-2715-6888
$ 豪華客房 16500
　文華尊榮客房 18500
　行政文華尊榮客房 21000

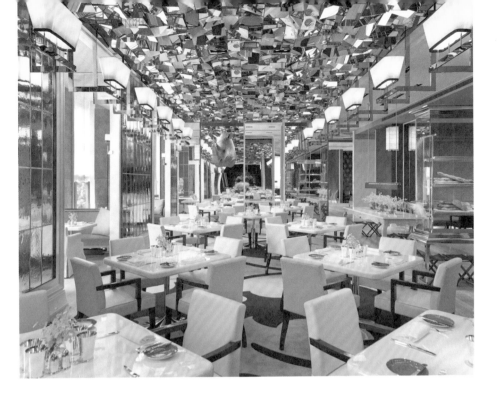

浮光掠影的片刻，摔落昨日的星辰，今日華麗登場的台北文華東方酒店，標榜「六星級酒店」，為不確定的方向射出一道光芒。

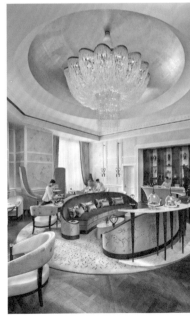

王冠上的寶石璀璨奪目

位於台北市心臟地帶，離松山國際機場與桃園國際機場車程各只 5 分鐘和 40 分鐘。至信義商圈僅 10 分鐘車程，步行 6 分鐘可達捷運小巨蛋站，十分便利。專屬接待的服務員，直接引領我們一行人辦理入住。

斥資 250 億台幣和 9 年時間打造，輝煌外

觀，展現世界第一奢華飯店的無比自信，高貴優雅的歐洲古典建築風格，和總統級的尊榮服務，傲視同業。典雅的城堡式建築洋溢歐陸風情，精緻而內斂的裝飾風格，華麗的貴族氣息中，含藏一抹嬌羞笑容。大廳高雅的裝飾與錯落的藝術精品，奢華亮麗的視覺衝擊，感受舒適高雅的愜意。穿越雕琢的鑄鐵大門，由捷克天才設計師 Tafana Dvorakova 創作的水晶吊燈，重達 1400 公斤，五萬顆水晶燈珠和淡琥珀水晶完美接合，閃耀動人。

　　「總統套房」廣達 114 坪、高 4.5 米，豪華空間傲視全台。大片落地窗收攬台北城景觀，遠眺台北 101 大樓。典雅奢華的獨特設計，展現卓絕不凡的品味，隨處可見一流的藝術精品，恢弘氣派透露深蘊內涵，格外適合辦場品味優雅的私人晚宴。獨立的廚房、更衣室、SPA 房、蒸氣室、衣帽間和書房等多個獨立房間可供運用。24 小時管家服務，在房間能隨時聯絡專屬服務員，客房門牆有禮賓服務櫃，將鞋子放入櫃中，管家就能在牆另一邊取出，進行清潔服務。

　　頂級展現 330 間的套房與客房，呈現高雅尊貴的設計與裝潢。最小的房間有 17 坪，規格讓同業難以望其項背。SPA 房包辦兩層樓，上下達六千坪，

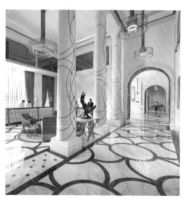

Mandarin Oriental 酒店集團全球最大的芳療中心，超過 60 種的 SPA 療程可供選擇，揉合東方傳統療法與西方現代科技的專屬個人療法，無比舒適，「稱霸全球的 SPA 享受」，如敲開天堂門扉感受極致體驗。

生活藝術無所不在

　　餐廳邀請國際知名設計大師季裕棠量身打造，三種風格迥異的餐廳：「Cafe Un Deux Trois」、「雅閣」

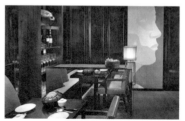
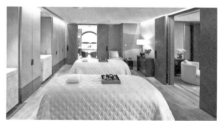

與「Bencotto」，為台北的美食經驗寫下新頁。

「Cafe Un Deux Trois」法式餐廳，全天候供餐，天花板以不對稱的鏡子構成，燈光折現出皇宮般的氛圍。重新解構法式風情，展現出時尚吸引力。牆面上巨型犀牛頭的藝術裝置，讓整體空間呈現出生動的戲劇性。

「雅閣」深富東方風雅與西方現代設計，由來自香港的米其林主廚團隊，每日嚴選在地食材，獻上創意美食和港式點心。「五行養生湯」以金、木、水、火、土等東方五行元素煲製，既美味也養生。義大利鄉村餐廳「Bencotto」典雅休閒，開放式的廚房為賓客展現精湛廚藝。遵循義式古法的烤全鴨，以20多種香料醃製48小時，肉汁鮮甜辛香的口感，令人印象深刻。

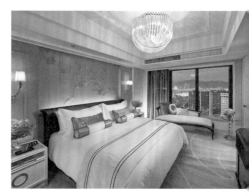

「文華餅房」位於酒店中庭，由世界巧克力大賽冠軍Frank Haasnoot擔任總主廚，純手工巧克力，融入台灣在地風情，用阿里山烏龍茶所製作的巧克力，有一股熟悉的家鄉風味，令人難以忘懷。走19世紀英式風格的「青隅」，以銅製吊燈、皮雕壁飾和手工鑲珠絲絨沙發，建構奢華浪漫的風情，經典英式下午茶，是許多貴婦們度過午

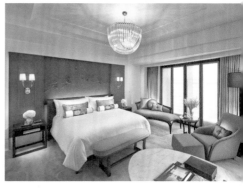

後時光的最佳方式。名士們趨之若鶩的「M.O. Bar」，沿襲20年代的裝飾藝術風格，擁有多樣化客席區與中央的長型吧檯，可以悠閒品嚐著雞尾酒特調或是葡萄酒，或在專屬的私人包廂中舉辦男人們的聚會。

繁華東區上最耀眼的一顆寶石，台北文華東方的光芒不只來自金碧輝煌的奢豪裝飾，而是悠久飯店傳統浸淫出的高尚品味與卓絕服務，補綴了這個未能完整說明的城市都會，幫我整合內心的宇宙。

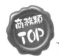

Hotel dùa

INFO

🏠 高雄市新興區林森一路 165 號

☎ 07-272-2999

💲 10 坪標準房 3091
12 坪房一大床 3273、13 坪房 3364

傳統的喧囂聲變成一卷錄音帶，不斷在現實人生中反覆倒帶。此刻我駐足停留不是因為時尚風味，而是一種鄉土的記憶，像一顆石子扔在混泥土上，不清脆，但深沈更顯得寶貴，這次的故事就是這麼展開的。

雅致溫暖的住宿享受

座落在高雄市新興區，距離知名的六合夜市與捷運美麗島站，僅有數分鐘路程，Hotel dùa 從內到外，軟硬體上完善體貼的設施與服務是主要優勢，價格是入住享受之外的附加贈禮。新穎設計搭配親民的價格，口碑造成廣大迴響，人氣極速攀升。

dùa 取自拉丁文，恰好符合閩南語的「住」的諧音。Hotel dùa 以賓客為中心，結合台灣在地特色與特有風情，入住之際就感到身心舒暢，感受到心中 dùa 著一股溫暖。

高質感的外牆以灰色為底，刷上暗金色線條，建構出略帶東方禪味與西式簡約的時尚外觀。飯店入口前那尊造型歡喜的彌勒佛像，以單手撐地的獨特姿勢，對迎面而來的賓客咧嘴微笑，為來往的旅客送上第一聲祝福。

大廳延續時尚簡約的現代風格，挑高的設計與靜謐的氛圍，不由得感到一股愜意的優雅舒適。雙色人字拼接的石材地板，雲石紋理的雅緻櫃台，為

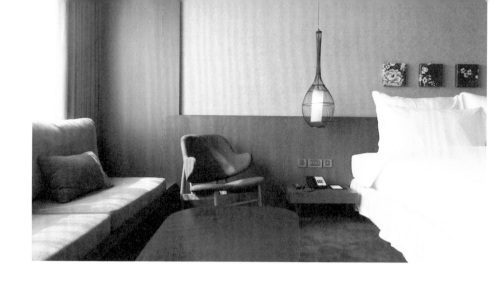

大廳增添開闊的敞亮空間感，服務人員禮遇的服務態度，像為入住的旅客上了一道溫馨的前菜。

　　灰褐色磚牆搭配原木質天花板，呈現優雅氣氛的 dùa coffe 就坐落於大廳之旁，提供許多藝文書報雜誌，長桌上的書籍，隨處可見的藝術品擺飾。悠閒的您，或安靜地啜飲無限量供應的咖啡和茶品，或使用飯店提供的電腦與上網服務，緩慢地享受人文氣質。走廊及電梯等公共空間，採用一致的原木和暖色系、搭配深灰及黑色，溫馨中仍不失個性。為顧及住客隱私，前往客房的電梯需用房卡才能啟動，也將入住或專門用餐的賓客分隔開，細節處的貼心思考讓人安心。

　　Hotel dùa 的獨家特色，以坪數為房型「命名」，簡單清楚表達房間大小，別出心裁又饒富趣味。dùa 共擁有145間客房，有「10坪」、「12坪」、「13坪」、「14坪」、「28坪」、以及「28坪家庭房」共六種房型，最大的「28坪家庭房」有兩個獨立套房和一間獨立的大客廳。

　　每個房型都有擺放席夢思的大型床鋪，採用 TOTO 乾濕分離的衛浴設備，設置42吋的大型電視，齊全的頂級設備，讓住宿成為愉悅放鬆的舒壓體驗。 10坪房到28坪家庭房都有靠窗的雙人沙發，可以輕鬆坐在沙發上稍作歇息，欣賞高雄市景，另外為配合商務旅客的需要，也準備了書桌和免費無線網路。

空間裝飾，取材自臺灣多元的傳統庶民工藝元素，以現代空間的表現手法轉化應用，在地的客家花布和傳統竹葉燈皆為裝潢元素，體現對在地文化的關注與發揚，也與台灣文化相聯結。

城市燈火品味浪漫風情，獨家呈現悅品高級料理

從入口到室內，種種細節展現藝術文化的高格調。13 樓的 Gallery 藝文空間，供您靜賞藝術品，窗外景色更是絕妙：俯瞰城市、遠眺柴山。15樓的「'etage 15」露天陽台區，擁有一望無際的高雄繁華夜景，一邊品嘗精緻自助餐點，頗有登泰山而小天下的情懷。夜晚燦爛的城市燈火盡收眼底，看著萬家燈火描繪出的人間風景，獨享超脫塵世的風雅，若有愛人相伴，更有天涯比翼的無邊浪漫。

「悅品中餐廳」，由資歷超過三十年的香港知名主廚執掌，名譽海內外，總是一位難求。細膩的創意料理和港式點心，每位旅客都趨之若鶩。半開放式廚房，觀看廚師們現做的料理和廚藝，依照時令季節不同，推出各種限定版料理。宜蘭的櫻桃鴨和屏東的純正黑豬料理，這裡也能嚐到。噱頭十足的「針孔蝦餃黃」，用細小塑膠針頭將醋打入蝦餃，口感獨特有趣。廣受歡迎的手工豆花，綿密的豆花口感滑順，以木桶裝盛洋溢濃濃古早風情。

Hotel dùa，以具有弦外之音的名字為引子，帶出對台灣文化的關懷與重視。大量採用自然質樸的材質，轉化傳統工藝元素為空間裝飾，清新簡約，不失內在精神的美好環境，不是組合式的拼接，這感受的質地，像在從高溫窯中取出，熱烘烘的滿滿的都是真摯心意。

HOTEL QUOTE 闊旅店

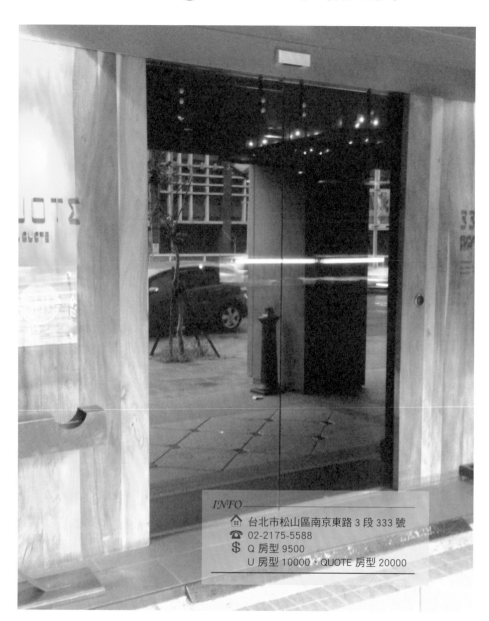

INFO

🏠 台北市松山區南京東路 3 段 333 號
☎ 02-2175-5588
$ Q 房型 9500
　U 房型 10000、QUOTE 房型 20000

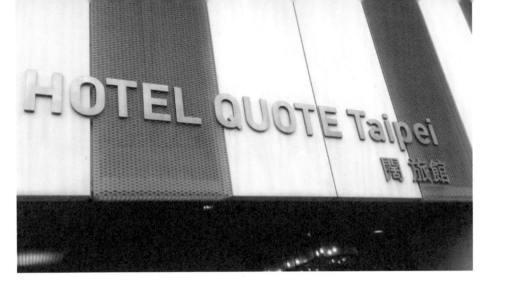

坐熱氣球飛行，俯瞰下方的小房子小車子大感驚訝，但最想探究的還是迷宮般的巷弄之間。穿過熙來攘往的南京東路，因冷調的暗色牆面停駐目光，轉頭探看，深邃朦朧的長巷無法探其全貌。對比周圍的繁華喧囂，HOTEL QUOTE Taipei 的過份安靜，獨特氣質不言可喻。

星光閃耀奢華

飯店位置車水馬龍人潮眾多，周邊百貨與美食餐館林立，生活機能豐富完整。步行 1 分鐘可達台北小巨蛋，4 分鐘可抵捷運南京復興站，車程 6 分鐘可到松山機場，觀光或商旅都十分便捷。

暱稱為「闊」的 HOTEL QUOTE Taipei，建築設計出自台灣知名建築師陳瑞憲，外觀上難以察覺是家旅店，鏤空鋁網外牆，深色印刷金屬設計，內斂沉穩的氣度，大膽高明的配色，確立獨一無二的時尚美感。夜色降下布幕，旅店外牆投射隱約流動的閃耀奢華，非凡的卓越格調，看上去像是巨型藝術裝置，縱使擦肩，也只有仰望的念頭。

內部裝潢一樣跳脫制式飯店設計思考。走進低調原木大門，映入眼簾是將櫃台、酒吧和餐廳，幾乎連成一氣的大膽設計，燈光多彩絢麗。如此顛覆一般作法，除了建立獨特風格，也是為了將有限的空間作最有效率的分配。究其原因，改建之初，此處已是近五十年的老建築體，難以在結構上做出太大更動，卻也因此造就旅店獨有的視覺系風情。

一樓吧檯以無邊際水池為概念設計，黑夜裡燭光點點，映襯水池波光，浪漫迷離無法自拔。整個一樓大廳，特製的壓花錫牆和大氣撒落的鏡子所包

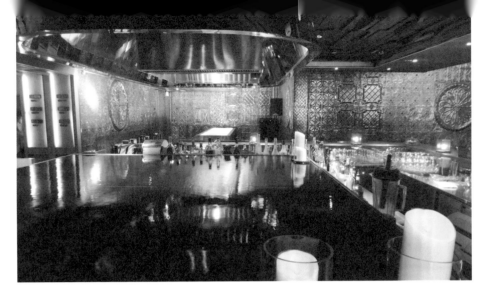

覆，錫牆搭配大膽的燈光色彩，營造繽紛華麗風格宛如寶萊塢。錫牆的錫板延伸至天花板，視覺上巧妙瓦解了高度，讓空間更加延伸，顯得挑高而寬敞。

前衛科技碰撞時尚生活，幸福品味從這開始

以旅客的需求為構想打造的64間舒適客房，巧妙融合空間與功能。圓形弧線走廊，頂上一側銳利直角，一側卻以圓弧包圍，間接照明修長走道，拉高視覺效果。打開房門，房內床鋪和廁所浴室「連在一起」的設計讓人驚呼，僅用窗簾式布幕或透明玻璃作區隔。特殊的設計，善用燈光豐富了色調。木質與金屬相異材質，與大面積鏡子衝撞出奇異空間，視覺上感受奢華科幻的前衛氛圍。旅店從內到外，瀰漫著華麗的末世情懷。

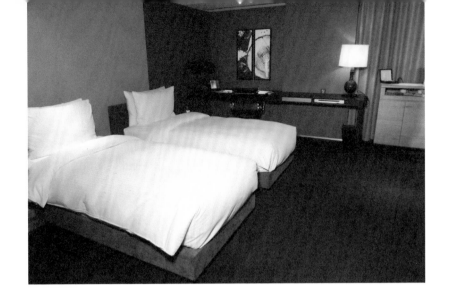

　　二樓的「H.Q.Lounge」交誼廳，24小時開放，十字形吧檯兩側，以石材吧檯貫穿，與木質吧檯垂直交合，十分吸睛。黑色包樑與木質天花板交錯堆疊，特殊角度懸掛奇妙燈盞，挑高原有高度。一整面琳瑯滿目、色彩繽紛的「備品牆」，令人忍不住停下腳步凝神細看，各類小巧的牙刷、牙膏、浴鹽，甚至鞋油等生活用品，整齊有致，擺放在妝點別緻的牆面上，提供住客免費索取。交誼廳內的水果甜點，免費取用，並提供電腦與網路服務，會議室也能商借使用。結合餐廳、會議室、圖書館與商務中心和餐廳的交誼廳，綜合功能豐富完整實屬少見。

　　「333餐廳」，奢華闊綽讓人大開眼界。牆面以浮雕著各式圖紋，燈光反映出豔麗光彩，浪漫慵懶更肆無忌憚。獨家三明治，份量豐富兼造型顛覆，帕里尼麵包，中間夾著煙燻火腿片和格魯耶起司，軟中帶脆的層次口感讓人驚艷。紅絲絨杯子蛋糕，以甜菜根和巧克力製成的蛋糕主題，搭配上層綿密的糖霜，細緻又不甜膩的味道，輕易俘虜美人歡心。下午時段來此享用美食消磨時光，幸福就是這麼簡單。

　　外觀再低調，掩不住一身誘人氣息，這次相遇，彷彿電流通過城市指尖，穿透鋼鐵表層，進入人體左心房的位置。 HOTEL QUOTE Taipei 由內到外，全都從旅客角度考量設計，期待下位入住的您，也能在沒有星星的黑夜裡，用掌心包裹這份溫柔。

WO HOTEL 窩

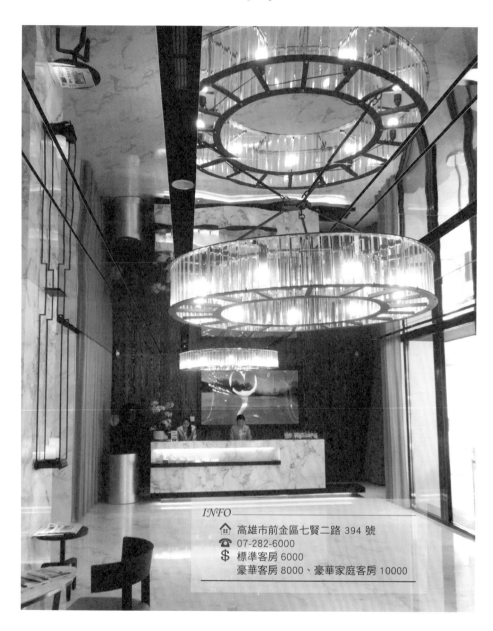

INFO

🏠 高雄市前金區七賢二路 394 號
📞 07-282-6000
💲 標準客房 6000
豪華客房 8000、豪華家庭客房 10000

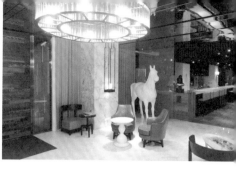

個沒有作業的夏日時光，奔赴一場未知的旅程，換來一段短暫卻深刻的回憶。

青春未畢業，帶著中性黑筆、白色棒球帽、藍色牛仔外套，還有，最好的自己，一起凝望陽光很好的那天早晨。

還記得，Hotel WO 外觀的簡單輪廓，樸實灰白外牆點綴深色造型窗框，一派俐落洗鍊，內部則別有洞天，巧妙設計與配置成「窩」的設計概念，為旅客提供如家一般的溫馨舒適，呈現潮流時尚的生活美學。

「WO」的好，WO 們都知曉

Hotel WO 能異軍突起，除了硬體新穎別緻，主要在於提供旅客住宿的功能性思考，為入住的旅客或所在的城市，傳遞一種生活美學的全新態度。從飯店名稱就讓人感到一陣暖意，「Hotel WO」以中文的「窩」作為設計理念，整體空間營造「窩」的氣息，旅客全方位感受「窩」的自在舒適。 飯店平面停車場入口外牆以綠色草皮為底，搭配黃色的醒目店名招牌，簡單巧妙的形象牆，鮮活的視覺綠意，迅速感染旅客一種愉悅氣氛。

大廳採時尚混搭風格，腳下踩著阿拉伯白石材，頭頂之上的天花板，運用大量鏡面與時尚的環狀吊燈，鏡面加上挑高雙層潤飾，深邃寬廣的空間感

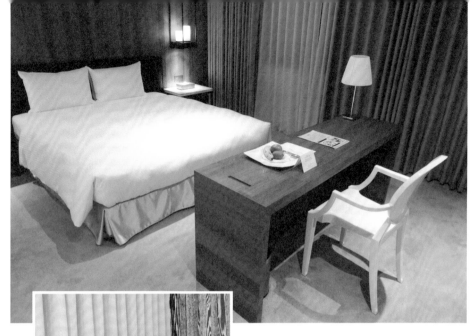

就像渾然天成一般。大廳裡錯落於時尚品牌家具間，沉默卻兀自散發光彩的當代藝術作品，歷歷可數。包括日本藝術大師村上隆的版畫、雕塑藝術家李真的經典作品、諾貝爾獎得主高行健的水墨畫作，以及台灣藝術巨擘朱銘的雕刻名作，都自然的陳列其中。優雅又奢華的視覺饗宴，讓旅客當下彷彿置身小型美術館。來自飯店老闆多年來的珍藏精品，分享藝術氛圍釋放壓力。

123間客房，全都提供每日早報和免費無線上網，大理石材質書桌供閱讀或辦公用。房間設計大方簡約不失時尚，「窩」的溫暖氣息伴您好眠。走出充滿前衛感的電梯，房間以簡潔的白色為主調，大片木質牆面倚靠在純白色大床後方，貼近心的溫度。床頭的蠟燭吊燈裝飾，助您安心入睡。部分房型的浴室，採用穿透式隔間設計，整面透明玻璃穿透房內，以廉

子隔開浴室與臥房。大膽的設計讓空間更形寬敞，搭配柔和燈光，增添幾許樂趣。真心盼望有緣來此的旅客，能將此當作自家般隨意，流露一些真情也無妨，不是嗎？

位於 8 樓廊道末端的「總統套房」，20 坪的空間氣勢萬鈞，另外有 30 坪的戶外庭園和小型戲水池，尊榮的待遇享受頂級體驗。

道地江浙菜，異國風味餐，給您難忘好滋味

二樓的「DINING 中餐廳」，延續高雄人熟知的江浙菜美味，以烤、蒸、悶、燒、燉的純正做法滿足味蕾。空間寬敞設有獨立的十人包廂，延續飯店的暖色系風格。菜單中不乏經典的江浙料理，如有無錫排骨、獅子頭 、蜜汁火腿等知名菜色。招牌料理首推「蘇軾鱔糊」，略帶軟嫩的口感，一吃就知道老師傅堅實的豐富經驗。另一道「上海老媽燒肉」，先炸過，再由小火熬煮兩小時，如此花費心力，讓饕客魂牽夢縈，等再久都值得。「杭州老鴨煲湯」，層次豐富的濃郁口感，背後以雞骨頭跟豬骨頭熬煮六個小時，呈現風味精美絕妙。平民美食「雪菜百頁」是素菜，利用雪菜香氣搭配豆皮，看似尋常，卻讓人一口接著一口停不下來，毫無負擔，盡啖正宗江浙菜的絕美質感。

一樓的「LONG BAR」西餐廳，呈現有別中式餐色的無國界料理。白色牆面搭配木質地板，一路往飯店裡邊延伸，超長大理石吧檯以燭台燈飾點綴，大方有格調。就著從窗外灑進來的陽光，悠閒品嘗超值午茶套餐，心情頓時輕鬆起來。餐廳的開放式廚房，近距離觀賞廚師的精湛廚藝，一次盡收視覺味覺饗宴。

「紅酒燴牛肉附彩虹飯」，以特調紅酒醃漬入味，將牛肉條煨 4 小時，肉質香嫩甜美。標榜天然健康的「香煎鮮魚排佐培根奶油醬」，食材重點是金目鱸魚，以鹽與胡椒稍做調味，肉質極度鮮美，入口即化讓我回味再三。

走進長廊深處，發現飯店有三間多功能宴議廳，提供完善會議設備與場地，也可作為筵席與婚宴場所。

創新的思考加上細緻的品味，打造結合住宿、藝文、美食的飯店新體驗，淡雅而深刻的住宿體驗，像在自家中一樣無拘無束。

不說再見嗎？

怎麼說得出口！

我相信，我們還會再相遇，從陌生到默契，不因相距而會相聚。

台中商旅

INFO

🏠 台中市西屯區臺灣大道三段 593 號

☎ 04-2255-6688

💲 經典套房 6500+10%
　 精粹客房 7000+10%
　 天際套房 50000+10%

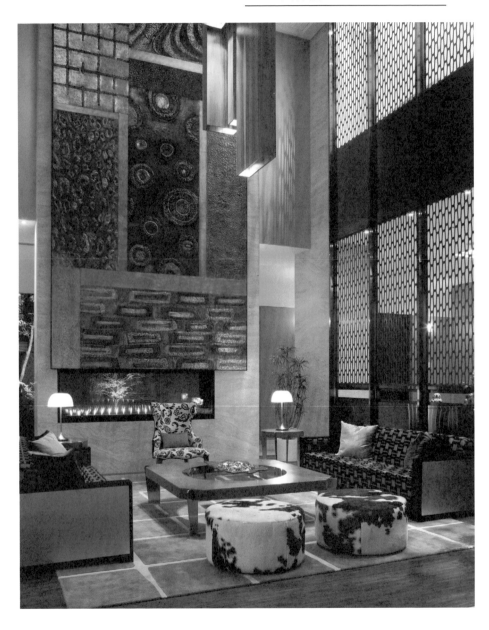

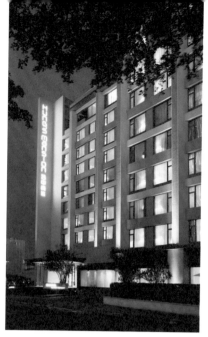

　　一抹橙色的紅日漸漸下沈，外頭行人三三兩兩，是不時抬起手腕確認時間，趕搭高鐵的雅痞商務人士？是插著口袋漫步，尋找靈感的作家？或是與我一樣，正在去一個想去的地方而感到萬分期待？

　　台中商旅，位於台中市七期重劃區精華地段，緊鄰烏日高鐵接駁車轉乘站、國道一高交流道，鄰近新光三越百貨和逢甲商圈，對我們這些時常往來奔波的流浪客而言，像是找到「家」的歸屬感，感到踏實親切，以「工作結合旅行就是生活」的概念，營造新時代商務旅店。

尋常中的不平凡，療癒一切疲憊

　　外頭的喧囂紛擾，緊張的心跳聲，在台中商旅裡都被隔絕開來。外觀採取簡約俐落的質樸風貌，以簡單線條和沉穩氛圍，淬鍊出如頂級豪宅般的尊榮氣質，提供多樣化服務，讓您就如魚游水般輕鬆自在。擁有現代化舒適套房，提供多功能交誼廳及美式酒吧，在洽商之餘，同時能感受到體貼入微的服務，發酵生活的酸甜。一踏入旅店大廳，淡雅柔和的光線映上深色沉穩的牆面，高端的設計卻藏著一顆體貼入微的心意，讓您感到尊重卻不受拘束。

　　以 60 年代的普普藝術風格，搭配現代時尚的簡約色調，造就多層次的視覺與空間效果。寬敞的大廳，以地中海風情的桃紅、灰以及自然光和木質造景，交融出簡約時尚，又帶點自然溫暖的都會風情。牆上鑲嵌的藝術作品斜入長方窗格，淡化廳內的紅黑座椅色調，看似無關實則巧妙呼應，層遞堆疊燦爛了視界。

　　由挑高的天花板灑下點點星砂，踩在光圈裡的您，彷彿置身不凡的古堡

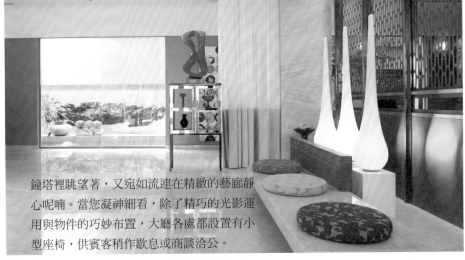

鐘塔裡眺望著，又宛如流連在精緻的藝廊靜
心呢喃。當您凝神細看，除了精巧的光影運
用與物件的巧妙布置，大廳各處都設置有小
型座椅，供賓客稍作歇息或商談洽公。

穿過大廳，柔白素雅的櫃檯親切招呼，
就像許久未見的老友。上前問候，發現手腕
邊擺放的藝術品與大廳風格相異，但延續多元與雅緻的藝術氛圍，平衡了一
般商業飯店的清冷空間調性，取而代之是更親近旅人的溫度，空間質感附著
於事物之上，跨越無形的距離。一樓有專門的雜誌報紙區，配備完整的電腦
室提供使用，讓您在閒暇時也得以吸收外界第一手資訊。

一樓的餐廳，以紗窗巧妙隔開咖啡酒吧區和用餐區，充滿異國風情的地
中海情調，慵懶舒適而不流於俗氣，地毯的另一端，則是置有舒適桌椅的交
誼廳。

餐廳內的 Buffet，廣受入住賓客以及台中的當地人好評。星級主廚親身
為您呈獻多國美饌，各式各樣佳餚一應俱全。酸甜的泰式涼拌海鮮、新鮮的
東北角淡菜、滑嫩的澎湖黃金扇貝、入口即化的澎湖石蟳、北海　道小章魚
彈跳舌尖、香味俱全的義式香料什錦菇、醇厚的煙燻鮭魚、濃郁的鵝肝醬、
口感綿密的法國派等多達30　多道主題特色料理，讓人食指大動、胃口大開。
其中最具特色的當屬 PRIME 等級的安格斯牛排，賓客可以從一整塊的肋眼選
擇油脂較多或是較少部位，交由廚師現場料理，肉質厚實，口感極為軟嫩多
汁，是來到這裡非嘗不可的招牌菜，讓您流轉唇舌的幸福滋味。

當夜幕低垂，若您不想一個人待在房間裡辦公，酒吧是您放鬆的最佳選
擇。晚風飄起輕柔樂音，燭影搖曳中隨意啜飲一口精心特製的調酒，為一天
的疲倦劃下一個微醺醉心的句點。

絲線般綿密的關懷，享受工作的甜美節奏

全館共有99間精緻客房，2間頂樓空中花園 Villa，所有房型主要硬體

設施，全部比照最頂級的總統套房，諸如床鋪、衛浴設備、書桌、電視和沙發等設計質感皆一致。全館房型都配有寬頻上網和符合各國規格的插座。減少不同房型之間的差異程度，讓所有賓客都享有頂級設備服務的心意溢於言表。雖然主要硬體設備與其他的房型差異不大，但

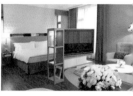

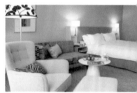

是「總統」套房完全不虛此名，享有頂級尊榮禮遇。名為「天際套房」的總統級套房，擁有廣達 150 坪的開闊空間，因位於最高樓層 11 樓而有「空中花園」的美稱。房間布置設計低調奢華，溫暖色調突顯高貴的格調。獨立的客廳、餐廳、書房、更衣間等頂級配備應有盡有，還有獨家打造預備宴會使用的獨立出入口備餐室。

空中花園中，貼心準備戶外餐桌椅組，圓潤陽光自大片落地窗自由墜入，入住的賓客能在頂樓覽盡台中美景，悠閒享用美食。這間號稱全台中最大的總統套房，也常出現在偶像劇中，為精彩的故事錦上添花。

廣受商務人士喜愛的行政套房，除了擁有硬體設施，可靈活使用獨立臥室，和備有會議室功能的客廳，加上符合人體工學的書桌，齊全的文具用品，即使不談公事，也可以在房間中，輕鬆坐躺在窗邊的長沙發上觀賞台中景致。電視螢幕可旋轉 180 度，任由您輕鬆選擇舒適的位置盡情觀看。當您感到疲累，寬敞的浴缸有法國高級沐浴組及礦泉水隨伺在側，一邊觀看寬螢幕液晶電視，一邊怡然享受不受打擾的私人時光，陶醉的微笑油然而生。

因那濛濛的雨，催我走進的台中商旅，交通便捷、生活機能完整，也十分重視住客隱私，房宿電梯需要感應卡才能使用，打消我在安全與隱私上的顧慮。

比起其他主打華麗的商旅飯店，台中商旅以「旅人的家」為概念，沉穩踏實的經營理念，讓我之後每次造訪都有「賓至如歸」的自在感受，工作的倦怠感一掃而空，某天夜裡也會猛然想起大廳內那淡淡的襲人香氣，在我心中，它是中台灣商旅型飯店的最佳典範。

商務類 TOP

高雄翰品酒店

INFO

⌂ 高雄市鹽埕區大仁路 43 號
☎ 07-521-7388
💲 雅致單人房 6000
　 雅緻雙人房 6700
　 雅緻家庭房 8000

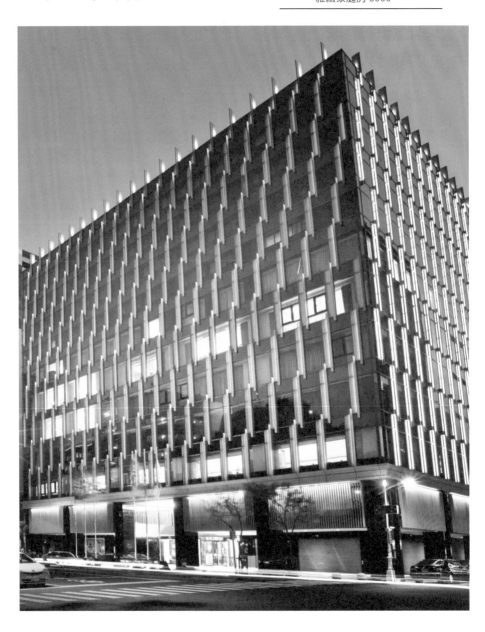

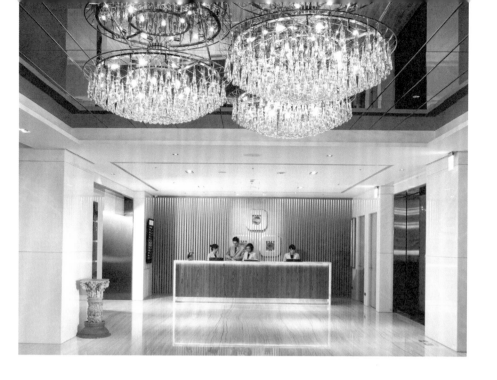

靠著剎那的碼頭，我就像躺上河流的暗床，流動的水載著歷史的光影，迷濛的夜裡，鹽埕區大仁路上絢麗的「高雄翰品酒店」，依然炯炯有神地招呼著移動的人群。曾經鼎盛繁華的地區，曾經萬千風情，也曾黯然無語，詠歎的文詞現今已不再需要。

隨著愛河觀光與文藝特區成立，捷運開通後觀光熱潮興起，鹽埕區再顯一代風華。

寄情南灣首都，打造生活天堂

由日本知名建築設計師山根格量身打造，精神勃發的高雄翰品酒店，外觀由長條束光在大片透明玻璃窗上交錯，前衛駢麗不容忽視。入夜時深沉閃耀的光影變換，五萬盞 LED 燈齊力綻放，遠望宛如愛河中的美麗燈塔，沉浮倒影，負載著高雄宏偉深刻的共同記憶。法式時尚的優雅與低調的東方氣質，碰撞出迷人的火花，揉合東西文化藝術，形成內斂華麗的獨特格調。

挑高七米的大廳，懸掛著三盞環形水晶燈，是迎接賓客的第一道目光。一片純白的裝潢，牆面以鹽埕區、愛河、壽山趣拼大自然、山河水及歷史的哈瑪星地圖，巧妙融入在地元素，強烈的視覺風格，簡約俐落的線條，讓空間更顯大氣輝煌。

一旁的休息區中，座椅及圓桌以金屬鏡面開鑿，前衛而不失人文意象，鹽埕區的標誌顯現出山為德、水為性的旅人落腳意念。另一側無邊的池水，擺設老鷹雕塑的六米牆柱，水晶燈串美麗綿密，波光倒影吹皺池水畫紙，幾許迷幻，幾許堅定，立意深廣。高人一等的六米高的牆柱，竟是由結晶鹽塊構成，象徵曾是重要產鹽地的鹽埕區，港都早期的繁華中心所在。

摯愛高雄的這份情感，想要傳達給更多人知道，房間設計採用高雄市市徽作為靈感來源，運用書法的磅礴氣勢，結合色彩的舞動意象，延伸「舞動創新、品字飛躍」的設計概念，全部152間客房，皆有獨特的烤漆玻璃、水銀及色彩變幻出各式生動創意與靈活巧思，特殊地毯紋路上，「品」字流水溯回源頭。

房間線條簡約洗鍊，以大量玻璃、鏡子、和亮面金屬等材質，表現別具新意的視覺效果，寬敞明亮，也與光影的前衛設計風格相呼應。浴室內的玻璃，一個按鈕能將透明的玻璃轉變為霧面，別出心裁的設計，讓注重隱私的旅客感到十分貼心。房間備有獨立書桌，滿足商務人士的需求。「翰品套房」和「豪華套房」的機能完善，擁有專屬私人空間，辦公與休憩區域既可分開也能合一，旅客能完全不受打擾，靜心專注地處理公務，繁忙之餘仍能感受溫馨舒適的休閒氣息。

中西料理，港式餐飲，歷久彌新，香味漫漫

餐廳風格混合中西，一樓日式餐廳牆面可見代表東方的葵花與梧桐，日式獨有氛圍展現料理內容。二樓以黃銅片打出歷史古蹟的滄桑感，隱喻時間的材質傳達過去、現代與未來時空的接續。七間包廂，包含以二十四節氣為名的「玉露廳」、「泉動廳」、「虹藏廳」、「桃華廳」、「雨桐廳」、「芒種廳」，加上以義大利文藝復興之地為名的「翡冷翠」，廳房名字咀嚼更覺玄妙，牆面設計以各節氣為主題，詮釋大自然的生命力與無比奧秘。

七樓 VIP Lounge 裝潢設計

特別精緻，玻璃窗自香港引進，由特殊手法製作，條狀的層次堆疊，交織各種色彩與水銀，時間與空間幻化交錯，如夢似幻的奇幻氛圍讓人眷戀。可以是文藝沙龍，可以是會議室、閱讀區、視聽區等，整個空間含有古典內蘊的東方氣息，融合西方的精緻典雅。一旁寬敞的空間備有電腦、印表機、書報雜誌，及免費無限上網服務，提供商務人士便捷的行動辦公室。

30年老字號的港式茶樓，飯店經過翻修創新之後仍舊保存下來，人氣可見一斑。瀰漫復古風情，代表性的推車服務是最大亮點，來回巡遊的景象實屬難得，是正統港式飲食不可或缺的元素。中國風的擺飾，氛圍與左右大相逕庭，自成一格。承載30年的歷史，依然勇於創新，菜色內容不斷推陳出新，經典菜色「洛神花燒餅」，以微酸的洛神花取代糖漿，人氣佳餚「蟲草花湯包」，不用常見的燉湯，而是以花湯包呈現。店中招牌「招牌鮮燒賣」，紮實的口感和完美留住的肉汁，在在令老饕們趨之若鶩，驚艷不已。

時代變遷如此迅速，飯店要能歷久彌新，甚至翻身一躍重回浪頭之上，抓住旅客的心，與在地文化歷史結合，高雄翰品酒店誠是最佳典範。老字號中信飯店見證鹽埕興衰，耗費上億巨資全新翻修整裝，搖身一變，成為前衛時尚的頂級精品飯店。位於高雄市區，鄰近愛河與西子灣，距捷運鹽埕埔站，僅5分鐘步行路程，地利之便與新穎的設計，無論度假或洽公都是理想的選擇。

當我們將目光重新聚焦鹽埕區，再也不皺著眉頭思索那年那日，低調內斂的高雄翰品，代替我們見證了鹽埕歷史的起落，其前衛時尚的風格，正體現了此地無限的繁華與可能性，像隻旋轉木馬馱著無數希望與光芒……

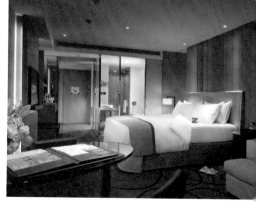

台北西華飯店

INFO

🏠 台北市松山區民生東路三段 111 號
☎ 02-2718-1188
$ 豪華雙人房 13800+10%
　 行政單人房 17800+10%
　 西華套房 98000+10%

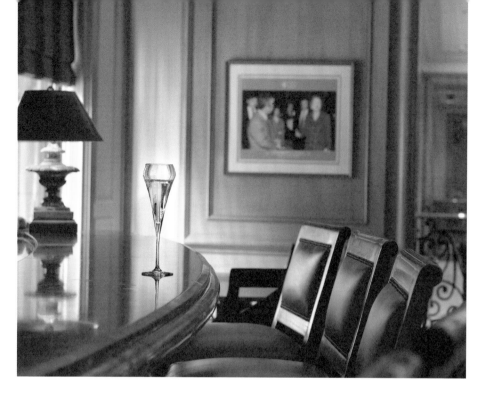

天空像漏斗裝著大地淚水，西華飯店則是裝著時代變遷的點滴記憶。

1990 年的西華飯店，是全台灣第一家由台灣人經營，並站上國際的五星級商旅飯店。以時代風華的沉穩厚重身姿，矗立金融與人文氣息交會的民生社區，商務地理環境關係緊密，居台北所有飯店之冠，在流光淘洗中煥發出經典形色。

堅持服務本質，感受心的溫度

「西」方莊嚴優雅氣質，蘊藏中「華」文化

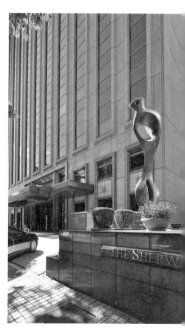

的精緻內涵，從飯店內部設計、藝術品陳列與服務都能體現出來。多年來低調優雅的風格及貼心服務，呈現優雅不凡氣度，展示深厚內斂的經典風範。

堅持傳統依然使用舊式鑰匙，從櫃台人員手中接過便可感受到溫暖的傳遞。電子感應卡可能會洩露顧客資料的憂慮，鑰匙的功能之一也是西華注重顧客隱私的表現。

房間玄關的後面，百葉窗式的小門將房間的衣櫃、廁所和臥室區隔開來；住客和一般訪客的電梯區也不同。潔癖式的周到，讓我對西華的服務精神升起一股敬意。

代表西華藝術之美的總統套房，曾被柴契爾夫人等多位中外重量級人士入住，融合中華文化與西方風格，寬敞氣派的空間，許多古董名畫錯落點綴，宛如小型博物館。

「西華套房」全館僅有一間，溫馨的歐式風格，許多國際名人鍾愛。豪華套房與行政套房等一系列房型，都承襲一貫白色清爽優雅的風格，掀開大型落地窗的帷幕，愜意欣賞台北的城市風景。嚴格挑選的「沙發躺椅」，「入住西華沒體會這沙發躺椅，可不算來到西華」。西華 SPA 為舒緩繁忙生活而累積疲勞而生，廣受往來奔波的商務人士所愛。

鐵娘子也難擋的美味

獨特美味的風格餐廳，是造訪西華的極大誘因。以西華的英文名「Sherwood」為靈感，大量使用木製元素和金屬與搭配燈光，營造出都會區的光影森林，開放式廚房，讓賓客欣賞主廚的精湛廚藝，多樣各國頂級料理，宛如身在小型的美食聯合國。

兩度來台的柴契爾夫人，最愛的「怡園」主打廣式料理，因曾讓柴契爾夫人和老布希總統讚賞，而推出布希套餐及柴契爾套餐。柴契爾瘋狂著迷的菜色，為獨到的港式功夫菜，最為鍾愛的菜色「脆皮雞拼乳豬」，先用雞腿皮將豬肉片包起，開水汆燙後加上花枝漿與麵包粉，以小火油炸等繁複手續製作完成。「鳳梨咕咾肉」在廚師特調的糖醋醬拌後呈現的完美口感，讓鐵娘子指定要求打包品嘗，滋味可見一斑。

創立超過 20 年的義大利餐廳「TOSCANA」，氣氛上有著北義的浪漫風情，布置以大理石地面、大型彩繪瓷盤和雕花木桌呈現南歐質地。TOSCANA，是台灣首間引進乾式熟成牛排的餐廳，有專屬的牛肉熟成室。Prime 等級的安格斯黑牛肉，經由乾熟成技術製成牛排，油花緊密包裹著牛肉，外油亮焦黑，

內軟嫩多汁。黑安格斯牛排，同樣以 Prime 等級製成，鮮紅多汁，口感清淡軟嫩，切開肉片呈現草莓夾心般的鮮紅，令人食指大動。

日式料理餐廳「KOUMA 小馬」，由米其林三星主廚神田裕行的嫡傳弟子和知軍雄執掌，在一片由光與影的靜謐世界裡，暫時忘卻平日的繁忙，享受星級夢幻口感，成為許多日式料理饕客心目中最頂級的隱藏名單。

優質服務的經營哲學，A HOME AWAY FROM HOME 的概念，精緻優雅的風貌讓國際巨星郭富城、日本影星福山雅治指定入住、英美兩國首長讚嘆不已。

時鐘滴答的在走，時針與分針始終會回到原來的位置上。鬆開門板上的手，西華飯店擋不住時間的刮蝕，融會傳統與創新求變的態度來面對時代的挑戰，但起點始終沒變，建構以人為本的暖色時刻，迴響深刻的時代戀曲。

太魯閣晶英酒店

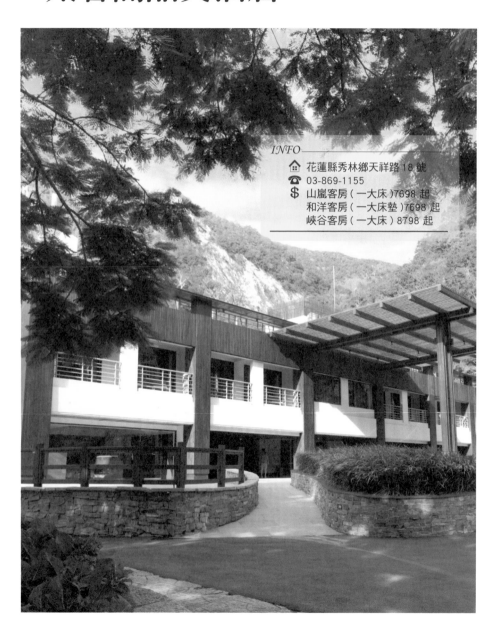

INFO

🏠 花蓮縣秀林鄉天祥路18號
☎ 03-869-1155
$ 山嵐客房（一大床）7698 起
　和洋客房（一大床墊）7698 起
　峽谷客房（一大床）8798 起

坐擁得天獨厚的自然景觀，令人沉醉的壯闊山嶺，坐落在國家公園內的旅館是不可多得的絕妙建築，我在太魯閣晶英酒店尋訪花草幽徑，來場身心靈的原始饗宴。

大自然的鬼斧神工，讚嘆別出心裁的設計

作為開設在國家公園境內的山岳型五星級渡假酒店，「太魯閣晶英酒店」的身世與太魯閣的奇觀地貌同樣傳奇。前身是前總統蔣經國先生為推行觀光而落成的「天祥招待所」，成為兩蔣於中橫開路時期招待重要貴賓之所。1991年由晶華麗晶酒店集團斥資進駐，並在天祥招待所的原址改建為「天祥晶華度假飯店」，自此成為中外旅人、國外使節甚至是國內外元首，造訪太魯閣國家公園時必定下榻的飯店。2010年天祥晶華度假飯店改裝，並重新命名為現今的「太魯閣晶英酒店」。

「太魯閣晶英酒店」成為該集團第二家「Silks Place」品牌飯店，秉持元首級尊榮服務與優質設施，重新打造一座「領袖的山中行館」。於是，身世成了太魯閣晶英酒店的底蘊與門面，無需多餘的氣派撐場。捨棄了一般強調氣勢恢宏的華麗建築外觀，太魯閣晶英酒店有的，是延續自「天祥招待所」以來的深邃東方美感，以及搭配太魯閣獨有的朦朧意境而生的優雅氣質，宛

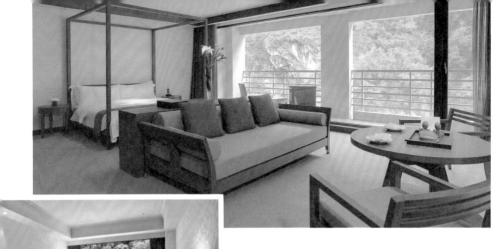

如在人間中發現一處仙境。一步入飯店大廳，就可以感受到太魯閣晶英酒店所蘊含的禪意美學，外觀以日式和風為主的飯店大廳，處處可以感受到精緻的東方意象，不論是設計還是配色上，都讓我感到尊貴卻簡潔的獨特風範，而大廳內各個角落充滿寓意的精心擺設，更增添了尊貴優雅的氣質。

　　飯店全館擁有 160 間客房，以「飯店中的飯店」為概念，區分為 Resort「客房」與頂級的 The Retreat「行館」。其中 114 間客房適合個人旅遊或家庭團聚，在自然山水間感受身心的全然釋放。至於「行館」則鎖定金字塔頂端客層，46 間的景觀套房，讓賓客在房內坐看太魯閣的瑰奇風光。而昔日作為總統行館，用來招待各國元首的太魯閣晶英酒店內，最能展示領袖之風的當屬「晶英套房」。廣達 72 坪的晶英套房擁有下階式的設計，能讓旅客有更廣闊的視覺體驗。書桌上擺放的具有時代氣息的信封與信紙，則體現當時此處作為總統行館的歷史風華，太魯閣晶英特別將信封與信紙留在套房中，一來作為飯店的「品質保證書」，二來也讓旅客能藉此模擬先人行止，感受思古之幽。當然除了「晶英套房」外，其餘像是「儷人客房」、「文山套房」、「天祥套房」以及「梅園套房」也都能從房內的大片窗景中坐擁太魯閣峽谷世界級的景觀。

　　如果待在房內觀賞太魯閣不夠過癮，飯店特地開放飯店頂樓，讓想登高望遠的民眾攀上頂樓，用全景視角奢侈地擁抱太魯閣。飯店還在寬闊的頂樓上打造出廣達千坪、全台唯一的峽谷露天游泳池—「山水澗露天泳池」。池

水取自太魯閣白楊瀑布的山泉水，可以一邊游泳一邊觀賞太魯閣鬼斧神工般的壯闊峽谷，或是躺臥在泳池旁享受日光浴，讓徐徐的陽光和沁涼的泉水一起將日常生活的煩惱褪去，感受天人合一的超然體驗。

游泳游累了，想放鬆一下，飯店內提供的頂級 SPA 絕對是最好選擇。這裡專屬的「沐蘭 SPA」，是晶華麗晶酒店集團自創的芳療品牌，由來自峇里島四季酒店專門的芳療顧問設計療程。在恬靜的芳療室中，賓客可自由選擇四種精油和不同的療程，在全然放鬆的療程裡感受按摩師輕柔的按摩。此外，這裡的療程最珍貴的精油乃是從室內望去的一片峽谷美景，除了身體放鬆外，視覺上也得到最自然的照拂。

滿足味蕾、活絡身心的總統級禮遇

由於太魯閣晶英酒店前身，是專門招待外國使節的天祥招待所，餐點的美味程度自然不在話下。飯店頂樓的「交誼廳」是太魯閣晶英視野最好的餐廳，是入住「行館貴賓」才享有的尊榮空間，料理取自當地新鮮食材，所以需要提前一天預訂。而典雅質樸的「梅園中餐廳」，名稱取自飯店前茂盛的梅樹，同樣以當地食材入饌的梅園，雖然是傳統中餐廳，但飯店會依據餐桌上賓客的數量，自行調整上桌的食物份量。如何精準抓到賓客的「度量」，全憑資深服務生與廚師多年練就的經驗與功夫。而常被誤會與科幻小說家倪匡有關的「衛斯理西餐廳」，也是入住的旅客常常駐留的餐廳，菜色精緻、口味多元，總能運用在地食材帶給遊客不同驚奇。

太魯閣晶華酒店不只延續前身的高規格服務，更開拓出許多新鮮的旅遊體驗。當月亮升起，飯店會在頂樓安排營火晚會，讓遊客和原住民朋友一起高唱，或是大家一起手拉著手跳著原住民的傳統舞蹈，感受數百年來原住民所傳承下來最貼近自然的夜晚生活。我一邊聽著原住民歌手嘹亮高亢的歌聲，一邊看著包圍自己的美麗星空和太魯閣峽谷，真會有種讓人與大自然合而為一的奇妙感受。

連續多年獲得網路票選為「度假飯店」第一名、「全台 10 大高 C/P 值飯店」第一名、「全台十大泳池飯店度假類」第一名等多個獎項認同，都證明了飯店對於品質的堅持，以及盡可能和自然融合一體的創意巧思。我靜靜地俯瞰這片遼闊，感受太魯閣晶英酒店的精雕細琢，也成就了這次無可取代的旅遊體驗。

日月潭雲品酒店

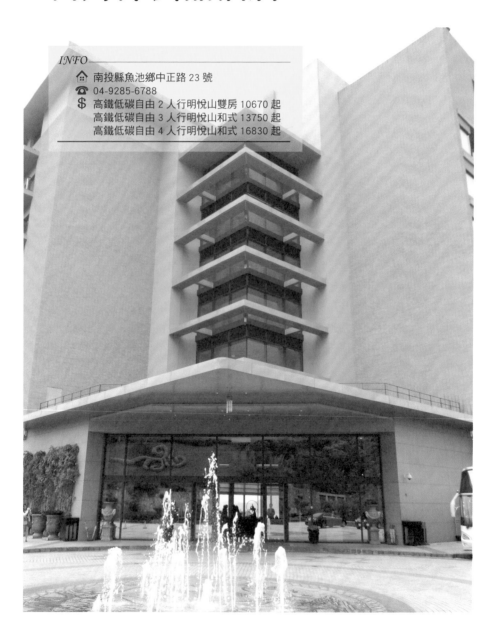

INFO

🏠 南投縣魚池鄉中正路 23 號

☎ 04-9285-6788

$ 高鐵低碳自由 2 人行明悅山雙房 10670 起
　 高鐵低碳自由 3 人行明悅山和式 13750 起
　 高鐵低碳自由 4 人行明悅山和式 16830 起

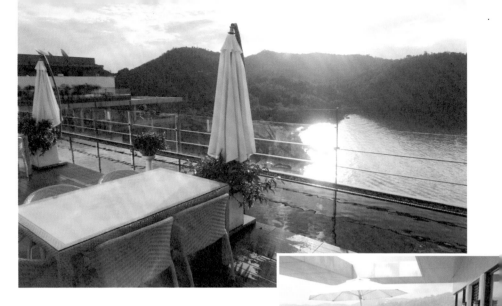

雲 霧繚繞的美景妝點著湖光山色的日月潭，在這裡可以放下都市的紛擾，細細體會「靜」的真理，採光極佳的透明落地窗，讓我能一覽無遺的擁抱日月潭，沉澱心靈再前進，我在雲品酒店，聆聽山與湖的星夜呢喃。

低調卻不失優雅，眺望湖景的首選

日月潭的美總讓人難以忘懷，有人說她像幅絕妙的山水畫，也有人說她更像是面鏡子，倒映著美妙山景。但想真正了解日月潭的美，那就絕對要到「雲品酒店」才能真正體會。坐落在日月潭北側台地的日月潭雲品酒店，就像是一座遠離塵囂的美麗燈塔，沒有吵雜的街道與擁擠的人群，引領想忘卻生活煩憂的人到此享受靜謐的休閒體驗。

擁有全台灣最多飯店的雲朗集團旗下的日月潭雲品酒店，曾被票選為「全台十大最讚飯店早餐」渡假類第四名、「全台十大親子渡假飯店」、「十大最讚頂級溫泉飯店」、「全台十大渡假飯店」等多項殊榮。建築設計出自建築大師潘冀之手，讓雲品光是外觀就充滿了低調優雅的迷人風采，配合日月潭而設計的 L 型建築外型，讓我從雲品就可觀賞到視野絕佳的美麗湖景。

擁有 211 間客房，每間客房都有大型落地窗與私人陽台，並設有天然溫泉池。在觀景陽台上可飽覽日月潭的山光湖色。其中「君璽套房」和「湖景

花園套房」不僅設計上展現雲品低調優雅的氣質品味，更是最能享受全景視野的房間選擇。另外，雲品還有許多令人稱道的貼心服務，像是全飯店都配有「E管家」，可以用一個遙控器就輕鬆地控制房間裡所有大小事，以及為了讓不同的旅客都可以獲得一樣的無夢好眠，雲品貼心準備了多達 28 種枕頭的選擇，就是怕旅客可能會因為認床而不易安睡，如此在細微處為顧客著想的作法，是成功擄獲旅客認同的秘訣之一。

酒店以極簡的經典風格設計，運用簡潔線條與幾何元素，以玻璃、石材、木頭和銅這些不同材質，打造出內斂沉穩的空間感，無阻隔的空間設計顯得優雅時尚，酒店內的「大廳酒吧」最能清楚體現這種設計美感。進到酒吧裡面可以看到大師運用極簡的現代風格，將日月潭天然的湖景以及人工的建築融為一體的精巧設計，透過簡潔俐落的線條與幾何框架所組成的大型落地窗帷幕，將窗外的日月潭景色框成一幅大型的山水畫，我從酒吧大廳內往外望去，剛好可以和廳中的佛像合而為一，讓佛像宛如是坐在日月潭上靜靜地沉思。這極具禪意的美妙情景，讓我能感到心靈的放鬆。

放鬆的多元選擇，獻給尊貴的你

而說到放鬆，「溫泉」絕對是最直接的聯想。雲品足以自豪的是擁有 P.H8.6 的碳酸氫鹽泉，也就是俗稱的「美人湯」，更是日月潭第一家擁有溫泉的飯店。雲品將這些無色無味、清澈透明的美人湯引到飯店裡的 211 間客房裡，提供到訪的旅客盡情地在大理石製成的典雅湯池中，體驗最自在的泡湯享受。此外，雲品還巧妙運用飯店特殊的建築外型，讓遊客可以一邊泡湯，一邊觀賞日月潭美景，享受難得的幸福時刻。如果覺得一個人泡湯孤單了點，或是想要更熱鬧些，在一樓還有近千坪的戲水空間，除了有廣受遊客好評的溫泉 SPA 區外，還有靜態水療區、兒童戲水區、男湯、女湯以及日光浴平台等多元且豐富的選擇，同樣可以讓旅客在戲水的同時，觀賞日月潭的山湖美景。

另一個讓我身體徹底放鬆的好選擇，是位於飯店一樓的 SPA 按摩，體驗日本資生堂所獨創的「引氣導流」技法，結合東方的「經絡」以及西方的按摩舒暢療程。這裡的 SPA 不用精油，而是使用茴香和紅花等植物所提煉的凝膠，少了一般精油油膩的觸感，加上芳療師按摩採取恰到好處的大面積肌肉按摩，舒服程度聽說常讓旅客放鬆到睡著，而且這項獨創的按摩技法，也深受日本皇室喜愛。

除了令人驚奇的溫泉與 SPA 外，在雲品還可以品嚐到名揚海外的「大山

水晶咖啡」以及雲品特製的「雲品咖啡蛋」。我愜意地坐在大廳酒吧裡看著眼前美景，啜上一口由比利時虹吸式咖啡壺所沖泡的大山水晶咖啡，感受那入喉純淨、尾韻回甘且餘韻悠長的口感，或是吃上一口製作手續複雜、口感豐富而有層次的雲品咖啡蛋。而不論是咖啡或是咖啡蛋，都是在這散發靜謐悠閒的大廳與窗外的迷人風景，最適合不過的搭配。

而除了大廳酒吧外，雲品的早餐也是不容錯過的美食，使用當地新鮮生菜、現滴蜂蜜、紮實手工麵包和現榨果汁所組成的美味早餐，還曾獲得網路評選為「全台十大最讚飯店早餐」第四名。其他餐廳則包括有三面環湖的「雲水坊」、極具東方美以及台、港、川式等精選的創意與傳統美餚的「寒煙翠」、最能詮釋日月潭閃亮湖景的「丹彤」、以及獲選為日月潭第一家穆斯林友好餐廳的「彩雲軒」。

如果想要一邊品嚐美食，一邊用最好的角度觀賞日月潭的話，那就絕對不能錯過雲品頂樓的「雲月舫」。得益於飯店 L 型的設計，飯店的頂樓擁有觀賞日月潭的最好角度，在廣達 270 度的絕佳視角裡，不論是青翠蔥鬱的山情還是波光燦爛的湖意，甚至是湛藍無邊的天空，都可以輕鬆地將整個日月潭的美景盡收眼底。另外雲品為了不搶去日月潭的風采，還特意將頂樓以白色為主色調，輔以鏡面、水面以及桌面，巧妙地反射不同時間的天空顏色，讓我每次來到頂樓，都可以有不同的視覺享受。這時可以在頂樓特別設置的包廂中觀賞山湖景色，或是選擇直接在頂樓用餐，一邊品嘗頂級美食，同時享受眼前的自然美景，日月潭雲品酒店的愜意舒適，等著每一位旅客的大駕光臨。

北投大地酒店

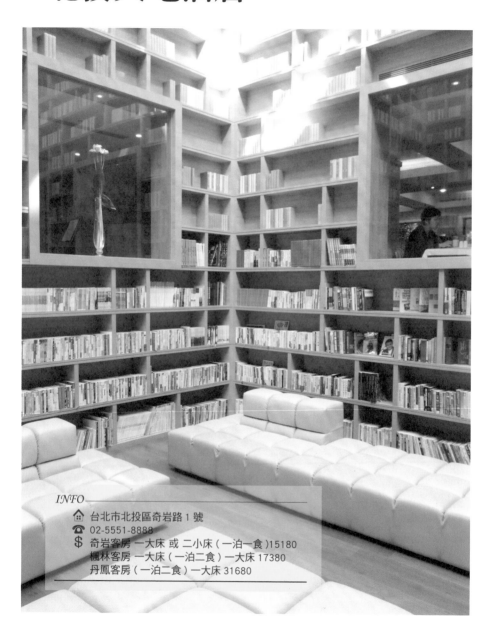

INFO

⌂ 台北市北投區奇岩路 1 號

☎ 02-5551-8888

$ 奇岩客房 一大床 或 二小床（一泊一食）15180
　楓林客房 一大床（一泊二食）一大床 17380
　丹鳳客房（一泊二食）一大床 31680

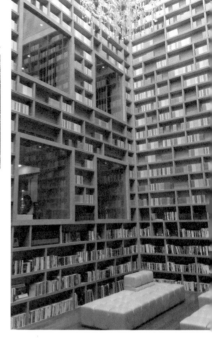

書香氣息環繞的氛圍，映照出北投大地酒店的不凡，大眾風呂的清新體驗以及鬧中取靜的設計概念，讓我身心獲得不同層次的解放——徜徉在藏書閣中，享受著溫泉的暖心。

文青風格亮眼，詮釋飯店心感覺

試營運期間即獲得「2014年十大溫泉飯店」前三名的殊榮，「北投大地溫泉酒店」甫成立就以黑馬之姿，在溫泉飯店林立的北投地區跑出令人驚豔的成績，迅速成為許多遊客到北投泡湯時最喜歡造訪的飯店之一。而北投大地酒店與其他溫泉酒店最大的不同，就在於其完美地將人文的藝術氣息帶入了飯店中，讓飯店多了些新鮮的「文青」風格。

沒有多餘線條或是誇張裝飾，北投大地酒店看上去簡約素雅，白色的牆面在陽光照耀下顯得溫暖純淨。我一走進飯店，就感受到北投大地「少即是美」的理念。大廳最引人矚目的是從天花板上傾瀉而下的水晶吊燈，這盞由1314顆水晶和660條光纖線組成的水晶燈名為「一生一世」，造型靈感來自希臘神話裡的大地女神─蓋亞，象徵著宇宙、大地、豐饒和光彩，也有著如大地女神般溫柔的接納與給予的寓意。這也是北投大地酒店（GAIA）名稱的由來與核心精神。

同樣讓我驚豔的，還有大廳一處挑高四層樓的天井構造中，創造出的一座獨特圖書館「光陰部落藏書閣」。採用讓陽光自然透入室內的設計，白天時的光陰部落藏書閣像是座祥和安靜的天堂書館，在一片淨白無瑕的空間中，自在的挑書與看書；夜晚時在燈光的營造下，能享受著浪漫般的氛圍，一邊聽著現場的音樂演出，讓書香與音樂交織成豐富的心靈樂章。

既然是位在溫泉區的北投，「溫泉」自然是飯店的重要賣點。在北投大

地酒店裡，為了讓泡溫泉成為獨特享受，並且讓旅客們進入房間便可立即感受到絕佳的泡湯享受，北投大地酒店將泡湯的環境，設計成擁有 270 度寬廣視野，與大廳同樣強調自然採光與明亮感，讓入住的旅客可以輕鬆環看山林圍繞的景致，或是鳥瞰城市風情，其中又以房如其名的「大地套房」，將這種天人合一的美好境界體現得最為極致。

北投大地的溫泉泉質為 P.H 值 4-5 的「白磺泉」，白磺泉比起一般的熱水和碳酸氫泉更能提升泡湯者的肺活量，據聞許多湯客泡完湯後，身體的痠痛全都一掃而空。而除了可以在房間內泡湯，北投大地酒店也有專屬的「大眾風呂」和「獨立湯屋」。大眾風呂是男女分立的露天泳池，並且大量借鏡日本露天溫泉的景致作法，因此可以看到由許多石頭堆疊而出的浴池和溫泉出水口，讓大眾風呂多了些禪意。另外飯店也會不時運用人造雪，將這露天浴池營造得更加浪漫，讓旅客好像真的遠赴日本的箱根一樣，盡情地享受道地的泡湯感受。

而溫泉的天然資源在北投大地酒店裡也做到最充分利用，在「the Gaia

芳療 spa」裡的雙人芳療室中，還附設溫泉池，讓我可以做完 SPA 後再去泡個溫泉，這樣匠心獨具的設想，不是其他芳療中心可以比擬。而單人的芳療室則有「陽光屋」美稱，在這間 SPA 室中，可以發現房間兩面都是落地的玻璃窗設計，能讓陽光輕易投射進來，遊客能一邊觀賞窗外獨立的美麗造景，一邊享受芳療師恰到好處的按摩手法，這美妙的複合享受，讓旅客不用出國就能宛如到峇里島度假一般。

無國界的美食盛宴，滿足挑剔的味蕾

有溫泉，當然就要有美食才算是真正的享受。如果是喜愛傳統中餐的旅客，可以到「奇岩一號」中餐廳，這裡主打以川湘菜為主，並追求跨界融合的美味享受，而「剁椒魚頭」更是必點佳餚，超大顆的鰱魚魚頭，肉鮮夠味，讓人意猶未盡。西餐愛好者則可以到名稱可愛的「喜歡」西餐廳，感受充滿歐風的美食料理，而且不用遠赴宜蘭，就可以品嚐到和櫻桃鴨同種的「豪野鴨」，這道用小火慢煎的超厚鴨胸，吃起來鮮嫩多汁，口感完全不輸其他鴨肉。

這裡還有一道必須盡快入口的「舒芙蕾」，這道甜點因為一出爐接觸到空氣，便會慢慢的散失水分而收縮，所以千萬別看著它逐漸縮小覺得可愛，而忘了要趕快把這道甜點放入口中品嚐。舒芙蕾入口時隨著熱氣而冒出的香味，讓品嚐過的旅客都有了再次造訪的理由。此外，在這家清幽文藝的飯店中，居然還有像是「月兒彎彎」涮涮鍋這類大眾美食，但酒店卻以其高檔食材與典雅的裝潢，讓平民界的美食涮涮鍋瞬間升級，也讓饕客驚嘆，這樣的涮涮鍋，以後吃不到了怎麼辦？

另外，可以與「光陰部落藏書閣」等量齊觀的是貯藏量多達 3000 瓶的美酒、以及有專屬品酒區的「天藏地酒」，這可是許多愛酒人士趨之若鶩的飯店「景點」。賓客們可以自由的從恆溫的酒窖中選擇自己喜愛的酒，在飄散著橡木氣息的空間中，靜靜地輕啜一口，感受口中飄逸而出的微醺。如果說光陰部落藏書閣是雅士的天堂，那麼天藏地酒，就可能是「飲士」們最沉醉的迦南之地。

如果說簡約與優雅是北投大地酒店的外衣，那衝突與調和或許就是北投大地的靈魂，從溫泉飯店裡有圖書館、圖書館附近有酒窖，以及我在泡湯時的緩緩降雪，就可以感受到北投大地酒店製造出奇妙的印象衝突，但這些衝突，卻又在飯店的精心營造下顯得自然調和，完全不會奪去彼此的風采。或許這就是北投大地酒店能在短短一年內擄獲眾多旅客的主要原因吧！

南投日月潭大淶閣酒店

INFO ——
🏠 南投縣魚池鄉中山路 101 號
☎ 04-9285-6688
💲 悅景 2 人 5999 起
　 水漾 3 人 7799 起
　 水漾 4 人 9299 起

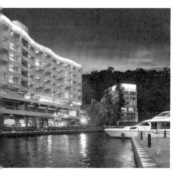

湖景環繞的遼闊視野，坐擁著南投的風光明媚，遊艇奔馳著輕鬆愉悅的心情。

我在日月潭大淶閣酒店靜靜地望著這一片愜意，映照在我心頭的是—美不勝收的悠閒自在

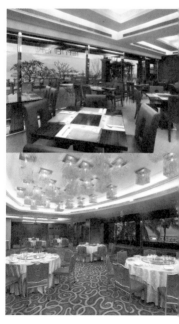

鬧中取靜、見證大淶閣的風華再現

位於日月潭南側繁榮商業區、與水岸碼頭僅有 50 公尺距離的「大淶閣酒店」，前身是日月潭天廬飯店，在經歷 921 大地震的嚴重創傷後，於 2005 年重新整建落成，成為日月潭熱門的度假飯

店，更是當地在地震過後繁華再現的精神指標。

重建後的大淶閣建築外觀，以現代主義和簡約時尚風格為主，同時融合日月潭原住民邵族的原始圖騰，搭配水岸式波浪線條，恰與日月潭絕美的湖景相互呼應。大淶閣也是座注重環保的綠色建築，搭配飯店為旅客精心規劃的旅遊活動，使它成為結合極致服務與樂活旅遊的頂級飯店。

前是熱鬧的商店街、後有美麗的日月潭湖景，大淶閣以純白為主色的房間設計，旅客可以輕鬆坐在房間裡欣賞美麗湖景或是廣闊山脈，如此輕鬆愜意的自在舒適，便是大淶閣長久以來極力為旅客們創造的精緻休閒旅遊宗旨。擁有 88 間客房，設計充滿簡約時尚風格，為了讓來此的遊客能在飯店中輕易欣賞絕佳的景觀，在每個面向日月潭湖景的房間皆有視野廣達 180 度的觀景陽台，飽覽湖上朝霧晚霞的瞬息變化。而面山的房間同樣有觀賞山景的設計，群巒疊翠與山嵐雲彩盡收眼底，同樣使人心曠神怡。

在大淶閣的眾多房型中，則以 20 坪大的「松月套房」和 16 坪大的「沐濱套房」最能展現大淶閣的貼心，旅客們可以在其後現代簡約風格的房間設計中，感受以天色為幕，與日月潭的美景一同沐浴，讓心靈也隨之洗滌。而在 15 坪的樓中樓「觀星套房」區隔休閒與睡床的空間，也是頗具特色的房型。其他如「經典客房」、「風情客房」、「悅景」等房間，均配有 SPA 或是 WI-FI 無線上網等服務，也都維持著大淶閣一貫簡約優雅的設計風格。

除了擁有絕佳的觀賞視野外，位於熱鬧商業區的大淶閣可謂鬧中取靜，一進大廳便可見大片落地窗，讓旅客一踏進飯店就能立刻欣賞到日月潭美景。當然如此頂級美景只在大廳或房間中觀賞絕對無法讓人滿足，因此大淶閣特地為旅客規劃精緻的專屬行程。飯店人員會親自帶領遊客體會日月潭周邊的優美風情，旅客們可以遠眺九份二山以及貓山，觀賞全台灣最小的拉魯島、最小的燈塔或是去深入了解數量最少的原住民族群—邵族，或一同去發掘有「魚池三寶」之稱的紅茶、香菇和蘭花，尤其是海拔 1020 公尺的貓　山，更是名聞遐邇的阿薩姆紅茶的故鄉。旅客可以在享受悠遊寧靜的同時，也對這有「台灣八景」美譽的日月潭有更深入的了解，同時充分展現了大淶閣結合知性、感性與休閒的深度之旅。

享用原住民美食、欣賞湖畔的風姿綽約

如果走完導覽而感到有些累了，可以回到客房中享受水療 SPA 或是按摩淋浴柱，接著便可以前去坐落於日月潭湖畔的「湖畔咖啡」，一邊聽著音樂

一邊品味特調的下午茶飲品，讓我在悠閒情懷下，觀賞美景同時，一邊回想稍早飯店旅遊導覽的精彩細節。而同樣是緊臨日月潭湖景的「杉餐廳」，是室內室外皆可用餐的優質餐廳，賓客可以一邊沈浸於日月潭湖光山色，一邊享用由主廚運用當地食材製作的精緻料理。而「大福廳」更是整個面向日月潭，還有 VIP 包廂可供選擇，讓賓客可以在包廂中，享受最私人的觀湖景觀與美食饗宴。既然來到大淶閣的餐廳，就絕對不能錯過只有在這裡才能享用到的美食，如「地中海海鮮柳丁籃」、「酒香尼羅魚」、以及「邵族竹香飯」等，全都是大淶閣獨家料理的極致美食。

擁有台灣最具代表性觀光美景的大淶閣，除了環境的先天優勢外，因為地處交通最便利的商業區，當地特色餐廳與名產全都唾手可得。還緊臨日月潭 14 條不同的觀光步道，最美麗的「涵碧步道」與「親水步道」如同在後院般，讓我隨時能踏上尋幽之旅，更不用說房內觀景，便能將整個日月潭如慈恩塔、玄奘寺、玄光寺、拉魯島等重要景點都能盡收眼底。

大淶閣捨棄奢華造型，以簡約姿態與自然景色融為一體，並以優質服務，展現比其他擁有華麗外觀的飯店更豐富的內涵，與更充實的旅遊體驗，成為眾多國內外重量級貴賓來到日月潭或南投旅遊的指定飯店。日月潭大淶閣用成績證明，唯有優質的居住品質與當地緊密結合的旅遊服務，才是飯店能讓旅客流連忘返的關鍵。

華泰瑞苑墾丁賓館

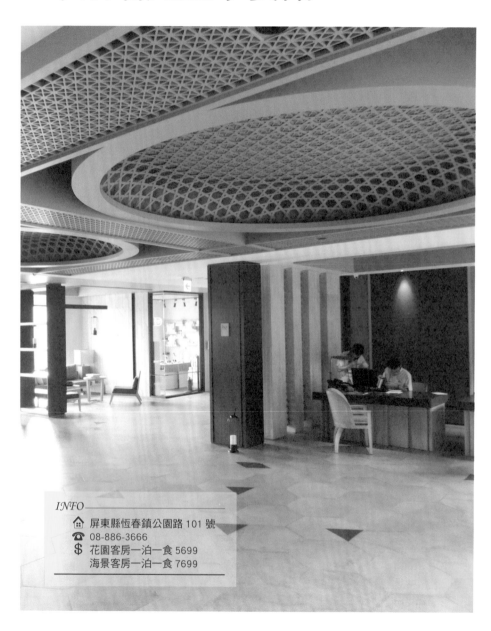

INFO

🏠 屏東縣恆春鎮公園路 101 號
☎ 08-886-3666
$ 花園客房一泊一食 5699
　 海景客房一泊一食 7699

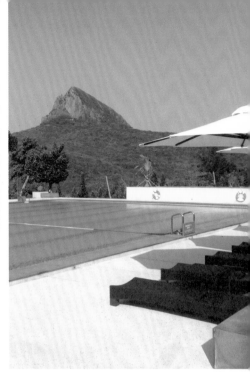

塵 封在時光沙漏裡的「墾丁賓館」，是許多遊客心中的共同回憶，面海的寬廣視野與其遠離塵囂的靜謐空間，總能讓到此一遊的人們獲得充分的心靈休憩，感受總統級的尊榮禮遇就在華泰瑞苑墾丁賓館。

鑑賞蔣公私藏的雋永

　　「華泰瑞苑墾丁賓館」是墾丁國家公園園區內唯一的一間飯店，前身是充滿傳奇色彩的「蔣公行館」，這四字從歷史角度看或許千絲萬縷，但從地理位置看可謂萬中選一。位於墾丁國家公園內的華泰瑞苑，緊鄰社頂自然公園，舉目可及大尖山與大灣等標誌地景。作為全台 30 多處蔣公行館中最南端的一座，墾丁的絕美景致與地處的幽靜隱蔽，想是當年被選為行館的主因，也是如今華泰瑞苑在墾丁激烈的頂級飯店競逐下，無可取代的優勢之一。

　　「墾丁賓館」始建於民國 58 年、專為林務局接待外賓之用，後改為蔣公行館。因該處可仰望青天與遠眺巴士海峽的海天壯闊，因此取名「海天青行館」，後改稱「墾丁賓館」。之後由華泰大飯店集團接手經營，並於 2012 年整建完成為現今的華泰瑞苑墾丁賓館。重生的華泰瑞苑巧妙保留經典風味，又融入現代元素，成功揉合為古典與時尚完美交融的頂級渡假飯店。在景色如畫、遊客如織的墾丁國家公園內，華泰瑞苑遠離人聲雜杳的商業喧囂，為到訪賓客保留住絕美獨特的山海私景。

　　在南臺灣耀眼的烈陽下，華泰瑞苑以白色為飯店的主視覺，從遠處望去如湛藍青天與翠綠大地上一顆璀璨白亮的鑽石。待靠近後，迎面的卻是樸實

且充滿質感的褐色鑄鐵大門，光影交錯下，既簡約又隆重，同時帶著復古氣味，而華泰瑞苑的尊榮身世與歷史底蘊，也就在如此點題下開展。我一進入大廳，便能感受華泰瑞苑以光、影、水、風等自然元素，與大量圓木、編籐與人造植栽所融會出的雅致風情。

如果再仔細瞧，更能發現飯店將許多傳統物件元素，巧妙而無違和的融入在各處細節中。在大廳採的是以寺廟為靈感的龜背狀切割地磚，典雅樸實兼有長壽意涵；抬頭則是由大片竹籭裝飾的天花板，精巧的編製手藝來自南投竹山的老工匠，而竹子更傳達了台灣人的風雅謙卑與生命不息的進取意義。這些都顯現飯店將傳統工藝融入當代元素的巧思，以及圍繞著「與自然共處」的核心設計理念。

由於曾是蔣公行館，來此入住時肯定要來上一段「穿越」戲碼。華泰瑞苑為方便賓客參觀當年行館風采，特將舊時「蔣公書齋」從三樓移到一樓，每天開放時段進行深度導覽。蔣公書齋保留了當年的蔣公書房、宋美齡臥室、浴室、侍衛室，以及可容納32人的大型軍事會議室等，讓人像是穿越時光隧道般，看著過去的種種物件，遙想一下舊時代氛圍。旅客們也可以在飯店內觀賞多年來與行館相關的珍貴歷史照片，鑑古觀今或許嚴肅，但發思古之幽情也算一點情趣。

多元館別任君挑選，新鮮食材恭候光臨

　　既然曾經是蔣公的行館，元首級的住宿體驗絕對是重點。華泰瑞苑提供六種房型選擇，空間與細節或有不同，但全有著不變的典雅、現代以及由原木構成的雅致設計，均能讓旅客感受到舒適愜意。其中「經典客房」營造出日式的和室風味、「花園客房」則以融入南國的四時風光為主，「海景客房」青綠色彩與溫潤的光色所增添的溫暖氛圍讓人難以忘懷、而「海悅客房」則是最適合喜歡海天一色的旅客入住。旅客們可以直接在房間內的床上躺著看書、或是在床前的浴缸中享受由天窗灑下的陽光，一邊悠閒的泡澡，一邊看著眼前的自然美景。另外「瑞苑套房」以簡潔清爽的空間，搭配大片落地窗所營造的全視野戶外景觀，也讓人看著蓊鬱美景幾乎忘了時間的存在。想要體會總統級的享受，就不能錯過有國家元首住過的「總統套房」。房內設計有收納海川山河的壯闊景觀和透明天井，室內與自然的界線消融，讓住宿成為一種天人合一的至上享受。

　　華泰瑞苑雖不在海濱，但飯店內卻擁有可以一覽大尖山和翠綠風景的戶外泳池。同樣以白色為主色的游泳池，有種置身熱帶異國渡假的錯覺，讓我在悠閒游泳時能仰看湛藍天空和眺望山景，讓池水包覆全身同時也洗滌心靈。而在有好山好水的墾丁，華泰瑞苑的美食也像是大尖山般壯闊，又如同墾丁大海般深邃。取用自當地新鮮食材，不論是「沐餐廳」或是「MU LOUNGE」都有著獨到且令人難忘的美食享受。長形的用餐空間，搭配淡且典雅色調的MU LOUNGE 最適合點一杯咖啡和輕食，度過悠閒的下午茶時光，而到夜晚時分，則可搭配小酒，向窗外星辰乾杯。而沐餐廳則是用創意結合在地美味，在雅致浪漫的空間與燈光下享用著一道道美食。此外，不論是沐餐廳還是 MU LOUNGE，都是以低碳結合「不時不食」概念做出發點的有機精神，保證不論早、中、晚餐，旅客們吃到的都是最新鮮的在地美食。

　　來到墾丁，沒有走出飯店觀賞墾丁獨有的人文與美景未免可惜。因此華泰瑞苑規劃了每月不同的限定優質旅遊，讓每個月都有最獨特的旅遊導覽。當然旅客也可以選擇自行前往賞遊「墾丁十景」，只需 3 至 40 分鐘左右車程就可造訪「墾丁國家森林遊樂區」、「社頂自然公園」、「鵝鑾鼻公園」、「恆春古城」、「白沙灣」或是「國立海洋生態博物館」等景點。或許是其得天獨厚的地理位置，或是悠久的歷史造就了華泰瑞苑的頂級品質，但如果沒有融會古今與自然的巧思，也不會在落成不到 3 年時間就獲得「全台十大飯店泳池 度假類第二名」和「2013 年十大度假飯店第八名」的殊榮。

福容大飯店（淡水漁人碼頭）

INFO

🏠 新北市淡水區觀海路 83 號
☎ 02-2628-7777
$ 海景豪華家庭客房 A15800
　市景精緻雙人房 12800
　市景家同客房 11800

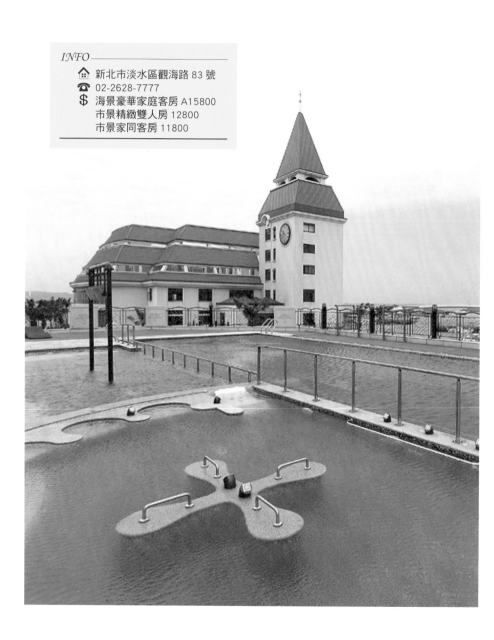

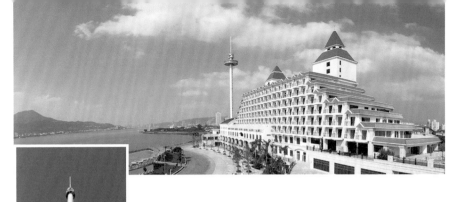

悠悠的船聲引領著誰的左顧右盼，漸行漸遠的落日迎來漁人的靠岸，黃昏時分，駐足在淡水的人多了，不由自主地凝望著碼頭旁的高聳建築，夕陽伴隨著海風的輕舞，我在福容大飯店，期待一場華麗的盛宴。

福容愛之船，航向幸福的彼端

「大船入港」不只是對福容大飯店（漁人碼頭）的霸氣形容，也是具體描述。作為新北市第一家五星級飯店，也是國內首間以郵輪形象打造的飯店，福容大飯店巨大而氣派「停靠」於淡水漁人碼頭內，不僅成為遊客便於指認淡水的地標，那彷彿隨時準備遠颺的姿態，更帶給遊客對於旅行的無限想像。

緊鄰淡水出海口，可遠眺觀音山以及八里渡船頭，福容大飯店擁有絕佳視野，可以觀賞淡水一帶的美麗景致。如果遊客仍不滿足的想「欲窮千里目」，可以「更上一層樓」的登上 100 公尺高的旋轉觀景塔—「情人塔」。這座耗資 3 億多打造的高塔可飽覽 360 度全景觀視野，讓淡水的四季晨昏都能盡收眼底。如同郵輪上桅桿般的景觀塔，乍看像是遊樂園常見的刺激遊樂設施，實際登上情人塔時，感覺像是呵護著熱戀中的情人般，以緩緩而溫柔的速度上升與下降。當情人塔升到最高點時，旅客可以隨著穩定的水平 360 度旋轉，盡情欣賞整個淡水河畔的風景，還可遠眺八里左岸、甚至觀音山。而為了呈現更全方位的視野，塔內地板是透明安全的強化玻璃，讓遊客在遠眺之餘，還能看看腳下的碼頭風光。特別是在黃昏時分，看著漁人碼頭逐漸西沉的夕陽被染成溫馨纏綿的色彩，讓許多情人在美景催化下，戀情更加升溫。除了不負「情人塔」之名外，也讓福容大飯店這艘「停泊」在浪漫淡水河岸的「郵輪」，自此有了「福容愛之船」的美譽。

這艘「愛之船」不僅外觀氣派，更富有濃厚的南歐風采。在全館多達

198 個房間中，都為每個旅客提供猶如搭乘郵輪航行的頂級服務。飯店特別規劃觀景陽台，讓住客不需登上情人塔，也能享有遼闊的優美海景。而在福容（淡水漁人碼頭）一系列的房間中，當屬「福容套房」最能以居高臨下的視野，觀賞淡海的無邊美景。另外如「海景蜜月套房」和「海景和式雙人房」也都是非常適合情人們到此入住的房型，甚至不需走上漁人碼頭，只要打開房門，便可以感受到溫馨浪漫的甜蜜。

為了能更加營造度假與浪漫悠閒的感受，福容大飯店也引進了俗稱黃金美人湯的「碳酸氫鈉泉」和「食鹽泉」，讓我在漁人碼頭也能享受泡溫泉的樂趣，並且還將浴池的環境，營造出濃厚的日本風味，讓泡湯更添了份道地的異國情調。泡湯的好處是讓身心徹底舒暢放鬆，後遺症則是泡完湯後肚子很快就高唱空城，為此福容當然不忘體貼賓客，自然備齊許多美食選擇，有著號稱全台最具代表性的無柱空間飯店。

頂級多元的飲食享受

福容的「宴會廳」，是個典雅又帶點尊榮風味的劇場式五星級宴會場所，挑高 12 米的無柱空間提供中、西式佳餚，可讓飯店引進的頂級聲光、影像設

備能在此做出最完美呈現。另外「大廳咖啡廳」，則最適合在此點上一杯香醇的咖啡或茶飲，花上一個下午悠閒地的看著大廳窗外的淡水景緻。位於二樓的「田園咖啡廳」，能遠眺觀音山的壯闊美景和俯視淡水河畔的景致，一邊享用主廚嚴選當季及本地食材，精心烹調的五星級美食。

另一個頗受歡迎的 E2 酒吧，位於情人塔廣場二樓，原先只在晚上開

放，但是福容很快發現這裡異常受到遊客歡迎，因此特別將 E2 酒吧改成下午茶和夜間酒吧的經營型態。也因為擁有兩種不同的風格，E2 酒吧在下午提供舒適輕鬆的下午茶氣氛，到晚上就搖身一變成為瀰漫異國情調的慵懶場所，在舒適迷人的豪華裝潢下，眺望遠方的無邊海景，夜色中更增添一股神祕。特定時段則有樂團與 DJ，往往能在瞬間引爆狂歡能量，再啜飲一口經由調酒師的炫目手法調製的漸層飲料，夜晚在此刻已經變得難以言喻。如此多變的面貌，總是給初次到訪 E2 酒吧的遊客帶來不小的驚喜。

不過要論及福容大飯店餐廳的最大亮點，當然非「阿基師觀海酒樓」莫屬。身為福容大飯店行政總主廚的阿基師，特別率領香港的正統港式主廚，在漁人碼頭打造出最正統的港式點心。在這裡，除了可以享用到阿基師拿手的佳餚，還可以從餐廳內悠閒遠眺觀音山和淡水河，一邊看著眼前美景一邊吃著令人垂涎的港式餐點，如此視覺味覺的絕妙融合，恐怕一不留神就會讓人腦中浮現在海邊慢動作奔跑的美食幻覺，同時心中吶喊著「這麼美味如果我以後吃不到了怎麼辦？」的無由感動。

既然是以郵輪作為建築外觀，福容（淡水漁人碼頭）當然會有一座戶外游泳池，位於飯店頂樓的戶外游泳池，最適合和孩子或三五好友一起，滿足一下自己正在頂級郵輪游泳的想像，另外還有專為孩子設計的兒童遊樂區，和可以盡情揮灑汗水的健身房，還有四間規劃精緻的包廂式 KTV，讓旅客可以相約三五好友引吭高歌，或是情侶們對唱情歌。而除了飯店內有多項娛樂與休閒設施外，飯店外圍更有充滿異國風味的商店街和藝術大街，不定時都會有文藝或主題活動，讓人每次來此都會有前所未見的感動體驗。這讓福容大飯店（漁人碼頭）雖然看起來像是艘郵輪，實際上更像是一座小城市。當然，最正確的說法，福容大飯店（漁人碼頭）除了是淡水的旗艦地標外，還同時是結合各項在地旅遊和商家進駐，成功結合在地觀光資源的複合式頂級飯店。

墾丁夏都沙灘酒店

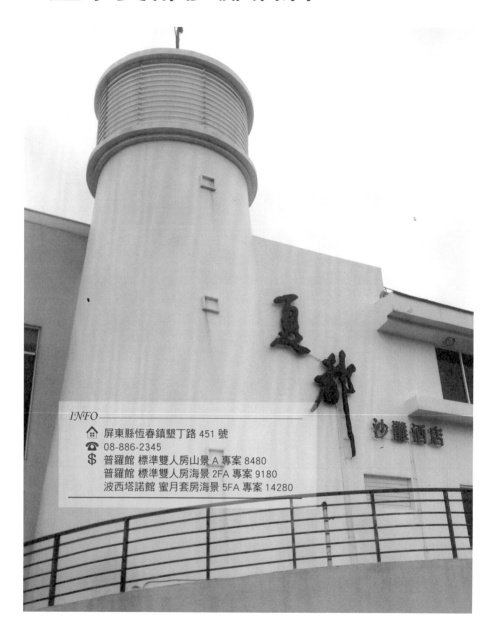

INFO

⌂ 屏東縣恆春鎮墾丁路 451 號
☎ 08-886-2345
$ 普羅館 標準雙人房山景 A 專案 8480
　普羅館 標準雙人房海景 2FA 專案 9180
　波西塔諾館 蜜月套房海景 5FA 專案 14280

2.8 公里的絕美沙灘、海天一線的視覺饗宴，顛覆了我對度假的刻板印象，三大風格的建築設計搭配海景山景的住宿房型，這個與世隔絕的專屬空間，是我忘卻煩憂、心靈昇華的絕佳去處。

剪接的風景，拼湊出墾丁的熱情

夏都酒店不是因為電影「海角七號」賣座才聲名大噪。在那之前，夏都錯落的熱帶風情建築和潔淨無瑕的沙灘，早就讓許多民眾趨之若鶩，經過電影的加持後，更證明夏都的美被鏡頭放大後，依然上相。

墾丁的無敵海景、豐沛陽光和溫暖人情，是我在夏天必定前往的消暑聖地，夏都充滿特色的南歐地中海情調建築，座落在前往墾丁的路上，有振奮人心的提示作用。當《海角七號》以此地作為電影的主要場景，夏都更成為墾丁的重要景點之一，即使不是入住的遊客，也不免停下腳步拍張到此一遊的照片過過癮。電影裡男女主角赤腳走過絕美海灘，這片長達 2.8 公里的私人沙灘，是墾丁夏都沙灘酒店中的最大特色，寬廣大海與沙灘、泳池視線合而為一的美妙感受，讓它接連獲得「2014 十大親水飯店第一名」、「2014 C/P 值爆表五星渡假飯店 無敵沙灘獎」以及「2013 全台十大渡假飯店」等多項殊榮。

飯店大門寫著「海角七番」的招牌，與藍天幾乎融為一體的夏都沙灘酒店，以南歐度假風情為主打特色，擁有三棟不同風格的飯店建築體，分別是「普羅館」、「波西塔諾館」與「馬貝雅館」。「普羅館」位在飯店右側，外觀以金黃、藍寶石色系為主，名稱來自法國南部的普羅旺斯，也是較靠近飯店游泳池的建築。一進入普羅館大廳，除了優雅淨潔的白色系櫃檯外，在一樓就能感受到飯店所營造出的熱帶風情，無論是道地南洋風植物設計，還是夏威夷的地毯風格，都讓我有賓至如歸的感覺。二樓以淡雅色系為主的設計，帶出沈穩內斂的幽靜私密，加上「海景房」與「山

景房」兩種不同房型的視野體驗，讓鄰近自然風情的絕美景觀盡收眼底。

「波西塔諾館」則由鵝黃、粉紅、雪白等色系交織而成，名稱來自義大利最美麗的海岸，傳說波西塔諾，是由海神波賽頓為他心愛的女神所建造的。五層樓高的「波西塔諾館」不但建築新穎，也提供較多房型選擇，周圍環繞滿山的檸檬樹、橄欖樹與葡萄園，讓賓客盡情欣賞動人的海洋風情，適合人數較多的家庭旅遊入住。另外有著西班牙文「美麗之海」稱號的「馬貝雅館」，提供唯一單種房型選擇，由粉黃橘所構成的和暖色彩，在燦爛陽光與湛藍海景相互輝映下，讓我彷彿置身於南歐專屬的別墅天地，令人回味無窮。

擁抱湛藍的海、潔白的沙，品嘗夏都的美

除了三座獨特風格的主題建築與多元住宿選擇，吸引絡繹不絕的旅客前來夏都的，還有那片長達 2.8 公里的貝殼沙灘。我徜徉在這片淨白的貝砂質海灘，與三五好友大玩沙灘排球與足球。夏季時節還可在教練的帶領下，學習運用魚網捕魚，或尋找躲藏在沙堆中的沙蟹，身歷其境上一堂生態教育。如果只想靜靜地享受這片美好，南洋風味的原木躺椅與茅草洋傘，正好給我一個安心的休憩空間，在徐徐海風吹拂下，忘卻塵憂、洗滌身心，什麼都不做就是最好的放鬆。

在個人休憩設施以外，「海景游泳池」亦提供親子戲水的友善空間，由三座造型獨特的泳池所構成，擁有專為成人設計的成人池、讓孩童安心戲水的兒童池以及月亮池外，還有讓人在遼闊泳池中盡情放鬆的「SPA 池」。而緊鄰海景游泳池的「觀海健身房」，更是許多旅客喜愛的貼心設施，提供旅客選擇專屬器材，享受海景一望無際的運動樂趣。全台唯一緊靠海景的「Azure Spa」，則由四間不同色系風格構成的面海 VIP 療程室，讓我在墾丁海灘旁體驗全身放鬆的絕妙享受。

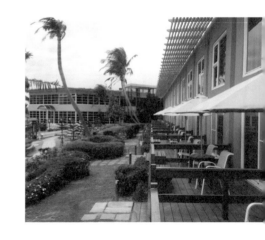

不負度假勝地之名，夏都沙灘酒店除了室內外的貼心設施，在偌大的戶外空間也設置了「弓箭射擊場」與其他球類運動場地。旅客可在此進行個人運動，也可與三五球友們切磋球技，來場槌球賽或高爾

夫球賽。除此之外，帆船與獨木舟更是令我趨之若鶩的夢幻戶外運動，即使是從未接觸過的初學者，也能在教練的細心指導下，體驗駕馭獨木舟與帆船的樂趣。而波西塔諾館與普羅館內的撞球和桌球設施，則提供多元的室內運動選擇。若是親子同行的旅客，「兒童遊戲室」裡的DIY手工教學與電子遊樂器，讓不同年齡層的旅客皆可享受愜意的歡樂時光。

在如此絕美的海灘舉辦婚禮，肯定讓許多人嚮往不已。夏都沙灘酒店的「費拉廣場」提供婚禮場地與婚宴規劃，為新人打造貼心浪漫的婚紗度假專案，讓參與的每一位旅客皆能在碧海藍天中留下難忘的回憶。而在餐飲服務中，夏都所舉辦的各式特色聚會常獲得賓客的讚賞肯定，其中的BBQ烤肉包含烤乳豬、烤羊腿、烤小卷等風味料理，只需八十人預約即可舉辦的美食饗宴。

中西餐廳的「愛琴海西餐廳」、「地中海宴會廳」與「熱海餐廳」則提供中西料理、海鮮套餐、素食料理與各地佳餚，以及「馬堤斯咖啡酒吧」、「臨海網路咖啡廳」與「香榭咖啡精品」提供各式甜點、下午茶與酒類飲品。另外還有別具風情的沙灘酒吧「巴貝多星屋」，提供啤酒、冰沙、果汁等飲品，讓我不用步出飯店尋找美食，在假期中能輕鬆享有多重選擇，味蕾不放假。

電影也許會在時間流逝中逐漸少被提起，但夏都卻將我對電影的美好記憶留存下來，兀自矗立在屏鵝公路上，從城市奔來，看見它的身影就預告了拋卻一切塵囂的開始，準備迎接國境之南敞亮的歡樂。像電影的浪漫情節一般，在那片潔淨的沙灘上正等待著一場美麗邂逅，夏都是墾丁的縮影，讓我流連忘返的人間仙境。

蘭城晶英酒店

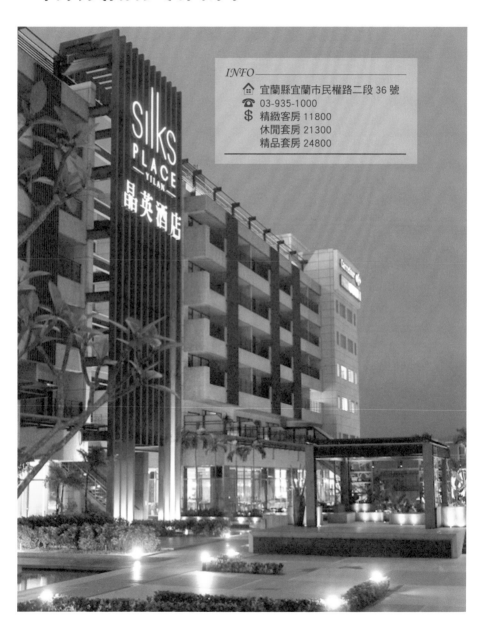

INFO

宜蘭縣宜蘭市民權路二段 36 號
03-935-1000
精緻客房 11800
休閒套房 21300
精品套房 24800

　　道鴨料理，為「蘭城晶英酒店」寫下一頁傳奇。作為有無數美味小吃藏身巷弄間的宜蘭，蘭城晶英酒店的招牌美食──「櫻桃鴨」則登堂入室，並成為宜蘭最新的美食體現與象徵。

在蘭陽平原品嘗冠軍櫻桃鴨

　　宜蘭市內唯一的國際五星級的都會休閒飯店──「蘭城晶英酒店」，座落於宜蘭市文教行政中心與歷史文化園區，是結合傳統蘭陽與現代美學品味的國際渡假飯店。其中對旅客來說，最大亮點就是聞名遐邇的招牌佳餚「櫻桃鴨」。源自於英國櫻桃谷品種的櫻桃鴨，皮厚脂多、肉鮮香嫩，嘗過的旅客都難以忘懷。而蘭城晶英選用的櫻桃鴨，來自於自家「晶英農場」養殖成功的健康鴨隻，從孵育、飼養至照料皆有謹慎的作業程序，讓旅客吃得安心也珍惜食源。

　　由飯店內「紅樓中餐廳」所提供的櫻桃鴨，獨創「一鴨五吃」的特別吃法，包括由宜蘭在地三星蔥餅結合而成的「片皮鴨捲」、多汁爆漿的「櫻桃鴨握壽司」、入口即化的「香滷鴨小餅」、「生菜包鴨絲」或「三杯鴨骨煲」，以及最後需要慢火燉煮長達十小時的「慢火白菜燉

鴨湯」等五種專屬吃法，並開放透明安全的製作過程給旅客觀看，在紋理分明、香滋脆嫩的精緻料理前，同時滿足旅客的視覺、嗅覺與味覺享受，也讓此道料理被票選為「全台十大讓人流口水的烤鴨」，實至名歸。

除了知名的櫻桃鴨料理，蘭城晶英酒店中的「蘭城百匯自助餐廳」、「大廳酒吧」以及古味十足的「藍屋」，也都提供賓客多元選擇。其中「蘭城百匯自助餐廳」提供身高一百四十公分以下的孩童不同的優惠價格或免費服務，貼心實用。此外，在自助餐廳內也可品嚐到櫻桃鴨，以及選用南方澳或其他在地食材的新鮮美食。而 1896 年落成的「藍屋」，原為「舊監獄門廳」，曾是全台最古老的洋式獄所建築，在整修後成為充滿人文之美的美食餐廳，以早午餐與輕食為主要服務項目。身處木造石瓦的建築藝術，伴隨著淡淡的檜木香，我像是來到時光隧道般，逐漸拾回片段的蘭城記憶。六樓的戶外空中花園更時常成為舉辦婚禮的最佳地點，簡單典雅的氣派風格與迷人的景緻，為新人打造如電影場景般的夢幻婚禮，同時讓參與其中的賓客感受到滿滿的祝福，成為打開人生新篇章的風景。

作為一座全新概念打造的渡假娛樂勝地，蘭城晶英酒店結合東部最大購物商城「蘭城新月廣場」與「新月豪華影城」，提供千坪戶外空中花園與 193 間客房選擇，中西式美饌餐廳、健康俱樂部與自家所創的沐蘭 Spa 品牌，讓賓客在體驗蘭陽文化的同時，也能滿足對慢活假期的美好想像。

絕無僅有的度假體驗

秉持著集團品牌大方沈穩的空間格調與優雅簡單的建築外型設計，蘭城晶英是全台少數專門為親子旅遊量身打造的五星級渡假飯店，內部裝潢風格融合傳統蘭陽與現代品味，流露出樂活文化的在地風情。曾於「2014 全台五星高 C/P 值渡假飯店」票選中榮獲「兒童天堂獎」的蘭城晶英酒店，主打親子同樂的友善環境，飯店內部與親子套房如同小型兒童樂園般，例如「家庭四人房」的卡通化造型床單、滿足孩童想像的兒童帳篷與房內的電視遊樂器等，皆為親子同歡的理想天地，也是讓旅遊中的家長能夠完全安心的選擇。

而最能彰顯這份用心與特色之處的，莫過於位於八樓的「芬朵奇堡」主題樓層，完全顯現出蘭城晶英注重為孩童考量設計的細膩與巧思。這裡除了安全的充氣溜滑梯，還有兒童專屬的電動車，在寬敞的露天廣場上配製環繞車道，行駛於宜蘭在地風景與環遊世界的設計中，讓孩子在享受角色扮演樂趣的同時，也能在有趣的環境中學習正確的交通規則觀念，提供一個安全舒適的家庭同樂

場所，達到寓教於樂的效果。

在孩童主題空間以外，六樓的「豐華會」則提供大人們活力健康的休閒空間，不但擁有近一千八百坪的戶外空中花園，還設有室內外泳池、健康活水區、活力健身房、樂活三溫暖與多功能教室等，讓賓客享有各類型的紓壓運動環境，從眺望蘭陽平原的視野中解放疲憊忙碌的身心，重新找回慢活步調的可貴。

除了男女專屬的三溫暖空間，要讓賓客享受樂活的細膩與達到真正的紓壓，晶華麗晶酒店集團特別用心推出自創的「沐蘭SPA」品牌，讓旅客們能享有獨立私密的個人體驗。蘭城晶英酒店內的「沐蘭SPA」擁有空間優勢，處於戶外空中花園的獨特蛋形區域，賓客可選擇在15坪單人或雙人同行的芳療室中舒緩身上的每一吋肌膚，同時透過寬廣的落地窗眺望整個蘭陽平原，是靜謐忘憂中的寵愛享受。

在繁忙緊湊的都會步調中，主打親子休閒的蘭城晶英酒店也擁有優質的客房服務。除了貼心寬敞的「家庭四人房」外，還有室內外合計五十坪大的雙人獨享「花園套房」，白天可在此眺望蘭陽平原與龜山島，晚上還能悠靜觀賞絢爛光彩的夜景，是最適合兩人獨處的專屬空間。而「花園雙套房」則為兩大獨立套房搭配共同客廳與超大戶外花園，獨享88坪室內外寬敞空間，其絕佳的風景視野，提供三五好友、家庭旅遊共同慶祝分享的最佳場所。「豪華精品套房」以華麗的水晶吊燈搭配深色質感的木質傢俱，以高貴典雅的上海風采融合現代時尚風格，在這極為寬敞的四人套房中，適合三代同堂或人數較多的旅客入住。無論房型的容納人數與多元調性，緊鄰蘭陽平原的蘭城晶英酒店，為旅客展現出最美麗的宜蘭景緻與求新求變的企業精神。

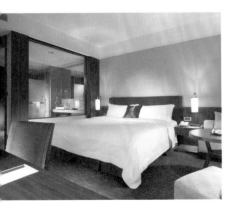

宜蘭礁溪老爺酒店

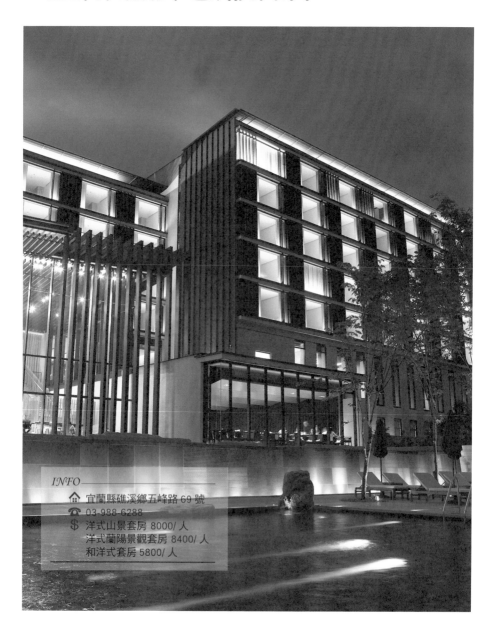

INFO

🏠 宜蘭縣礁溪鄉五峰路 69 號
☎ 03-988-6288
💲 洋式山景套房 8000/ 人
　 洋式蘭陽景觀套房 8400/ 人
　 和洋式套房 5800/ 人

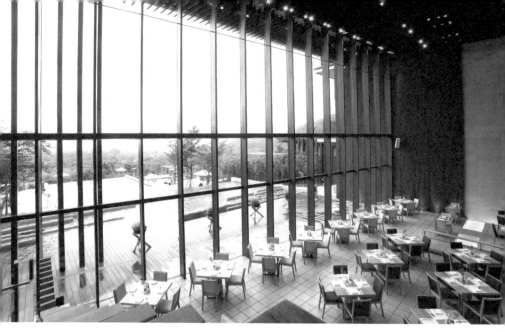

五峰旗的風光明媚，成就了宜蘭礁溪老爺酒店的尊榮，在半山腰俯瞰蘭陽平原的遼闊，內心也跟著愉悅起來，格柵式的落地窗氛圍，與大自然完美融合一體，我在礁溪，一個幽靜的世外桃源。

建築設計感出眾，給人新奇的休閒體驗

宜蘭礁溪老爺酒店位於宜蘭礁溪市區的「五峰旗風景特定區」中的半山腰上，有「居城市之中而不失山林之勝」之譽。因距離礁溪市區僅 10 分鐘車程，卻得益於其與眾不同的地理位置，擁有遼闊的視野能眺望山腳下的蘭陽平原，因此無論是白天的壯闊風景，還是夜晚的幽思靜謐，都有著獨特的自然風情。

於 2005 年開幕的宜蘭礁溪老爺酒店，是宜蘭首家五星級的觀光旅館，雖算是溫泉飯店的後起之秀，但憑藉著優異的服務品質贏得各界高度評價。建築外觀以飛雁為靈感，發展出俐落大氣的千鳥型外觀，散發出後現代的和風設計感。運

用格柵式的外圍，讓陽光能自然穿透飯店的各個角落，也讓園內各種造景隨著不同的天氣變化，展現迷人的庭園景致。我步入宜蘭礁溪的飯店大門，沒有一般飯店常見的透明設計，而是讓人帶著曲徑通幽的探險心情，接著就能見到令人驚嘆的大廳空間。

礁溪老爺的大廳就如同其飯店外觀，有著獨特的日式風格，在挑高 6 公尺以上的飯店大廳，抬頭可見許多以毽子和竹蜻蜓為靈感而設計的吊飾，而凌空的毽子底下是不規則的方長石椅脫離秩序的排列著，兩相搭配下創造出一種無壓力的氛圍。另外由日本設計師打造的「綠水之庭」、「月影之庭」、「石草之庭」、「綠草之庭」與「風光之庭」等五種主題景觀花園，巧妙地詮釋季節之美。

風呂洗凝脂、雲天享美饌

礁溪最負盛名的就是豐沛的溫泉資源，礁溪老爺自然要讓溫泉納入重點服務之中。但礁溪老爺不同於其他溫泉飯店的是，泉水採自地下 650 公尺的碳酸氫鹽泉，也就是日本專家所稱譽的「美人湯」。美人湯的泉質細緻、無色無味，讓不習慣溫泉味道的旅客也能輕鬆享受泡溫泉樂趣。

館內還有採用日本著名的伊豆石，成功結合宜蘭粗曠的四菱砂岩石，呈現出全台首座融合純正和風，貫穿室內室外的露天浴場。在「野天風呂」能盡情體驗有噴泉戲水池的兒童親水區、運用藥草養生美容的草本溫泉、可以輕鬆紓壓和按摩的能量水療區，以及有醫生魚之稱的溫泉魚 SPA 等四大主題風呂。另外「洞天風呂」則是結合來自日本的伊豆石，和宜蘭在地的四菱砂岩石的美妙浴池，而不論是洞天風呂還是野天風呂，兩者都能輕鬆地眺望整個蘭陽平原的風采。除了泡湯，怎能少了 SPA？在這裡有名為「寬 SPA」的舒壓療程，可以享受一對一的專屬諮詢，並依照個人體質與喜好，選擇來自國際品牌的純天然精油，讓我在沉靜放鬆的心靈音樂中，體會與世隔絕的深層按摩。

礁溪老爺為了讓到此的旅客們都能擁有最好的住宿環境，不論是西洋式

的套房，還是和式房間，每一種房型都能觀賞到蘭陽美景。其中最能飽覽蘭陽之美的當屬「和洋式套房」，顧名思義就是兼具和式和現代便利的設計，偌大的空間有著巧妙拉門，能隨時隔出兩個獨立空間，搭配大片落地窗和格柵的設計，待在房中就能看盡五峰旗山巒的美景。而礁溪老爺更有項特殊的貼心服務，是穿著和服的服務員會親身到房間中為客人奉茶，並親切地解說飯店的各種設施和特色，充分展現礁溪老爺酒店以日式和風為主，且以客為尊的飯店精神。

取自易經的「雲天自助餐廳」，與飯店套房一樣採用格柵式落地窗的景觀設計，不過卻是整片超過兩層樓高的超大型落地窗，讓旅客可以坐擁無邊的蘭陽平原景緻，享用由溫泉蔬菜、在地漁獲和進口的精緻食材所烹調的百匯美食，是最適合闔家光臨的美食餐廳。而另一個「岩波庭」，取自唐朝詩人陳子昂的詩句，並配以日本飛石路不經雕琢的大石，建構出與五峰山巒相呼應的庭園造景，讓我在挑高透光的天花板中，享用嚴謹的日式料理，搭配法式精緻擺盤的極品多元美饌。

還有「醴泉大廳酒吧」是適合讓三五好友共享輕食午茶，或在入夜時邊品醇美酒、邊聆聽美妙現場鋼琴演奏的地方。而剛出爐就會被一掃而空的「老爺烘焙坊」，則是酒店裡極為搶手的熱門手工麵包工坊。

因為貼心的服務與極致的入住體驗，讓礁溪老爺連年獲得多項殊榮肯定，如「2014全台十大親水飯店」與「2014全台十大溫泉酒店 第一名」等榮耀。而其中最讓人印象深刻的，或許是融會自然的建築設計以及多樣的樂活行程，為了使飯店能和五峰旗瀑布完美的結合，礁溪老爺的飯店建築配合高低差達15公尺的地勢，設計出將山頂層層流入的五峰旗瀑布的水，順著地勢流入飯店大廳。不只呈現出極為美妙的景致，另外特地為了保留原本植被而種植的喬木與檜木，也都傳達出礁溪老爺與自然共存的理念。

當然，礁溪老爺的各項獨特旅遊體驗，也是讓遊客每年造訪的原因之一，除了有每天滿滿的有趣行程，如DIY手做吊飾和口袋吐司。其中最能輝映充滿人文的建築設計，便是館內24小時不打烊的圖書館，讓人毫無壓力的在充滿綠意山情的飯店中，享受最自在的閱讀樂趣。另外擁有大片山景綠地的礁溪老爺，還推出了佔地達1.56公頃的高爾夫練習場，讓旅客能在充滿暖陽與藍天的首座公園高爾夫球場內盡情揮桿，給追求品質的旅客，提供一個視覺與心靈舒暢兼具的頂級溫泉休閒新天地。

北投麗禧溫泉酒店

INFO
🏠 台北市北投區幽雅路 30 號
☎ 02-2898-8888
💲 雅緻山景客房 一大床 15400
雅緻豪華客房 一大床 17600
雅緻家庭客房 24200

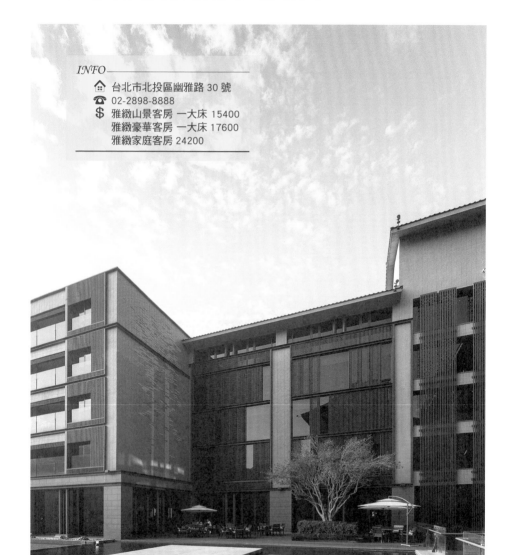

居 高臨下的壯闊氣勢，制高點上的極致享受，位於北投的麗禧溫泉酒店，是萬中選一、不可多得的磅礡建築，新鮮的白磺泉搭配著露天的泡湯體驗——原始的心靈盛會，正悄悄展開。

原始的溫泉，找回最初的感動

全台灣能用「得天獨厚」來形容的飯店不多，而能得天獨厚又能成為最頂尖飯店的更是屈指可數，而「北投麗禧溫泉酒店」正是其中的極少數之一。坐落於北投陽明山國家公園的北投麗禧酒店，是全北投唯一一家五星級飯店。地處北投的制高點上，三面環繞青翠山林，餘下的一面則能盡情遠眺北投市景與丹鳳群山，我站在飯店外便能體驗到登高望遠的滋味。但讓北投麗禧更具優勢與獨特的，是它正好在最接近白磺泉的泉水源頭，因而能優先享用最原始的第一道泉水，也正因坐擁如此優勢資源，北投麗禧更是用心呵護這天降贈禮，落實於酒店內的各處細節。

北投麗禧酒店由台灣知名建築師李祖原一手設計，整體採用大量原木、石材、金屬等建材，輔以植栽與自然山林，以沉穩的配色和低調優雅的風格，巧妙地和周遭環境融為一體，甚至為了要勾勒出山水的氛圍，特地從彰化移植一株超過百年的桂花樹。我走進大廳，這裡以原木和石材為主調的穩重配置，盡顯落落大方的新古典風情。廳內大片的落地窗，讓外頭的陽光綠意自

然灑進廳內，令人感到無比愜意。實際上，北投麗禧酒店也將這個設計發揮得淋漓盡致，飯店內的各處都可見到以大片落地窗將美麗山景引入室內的巧妙設計。

北投麗禧提供 66 間頂級客房，每間客房除了擁有 15 坪以上的私人空間，也都擁有絕佳視野。其中最受好奇與青睞的，則屬藝人舒淇住過而有「舒淇房」外號的 603 號房。在此不只享有寬廣的空間，還可以享受室內冷熱分離的雙湯池，最讓人驚豔的，還是陽台外的露天私人泡湯池，除了可以邊泡湯邊觀賞整片北投的美麗風情外，更讓我感到身心靈的全然放鬆。而由於所取用的水源是最接近泉源的泉水，因此更能感受到一股無瑕的純淨感。即使不泡室外的露天湯，還是可以悠閒的在陽台躺椅上，體驗北投空氣裡蘊含的特殊香氣。

而北投麗禧另一個和其他溫泉飯店與眾不同之處，在於飯店提供的浴袍不是一般常見的浴衣，而是靈感來自台灣早年傳統的閩南服飾設計的服裝「本島服」，彰顯出台灣本土文化融合國外風格的設計思維。如果覺得自己泡湯略顯寂寞，還有男女分開的露天風呂可供選擇，在挑高九米的中庭花園中，以竹製屏風分隔，並包含了溫泉池、冷水池、冰水池等其他水池，同樣有大片落地窗的設計，透過玻璃，好像真的與自然融為一體的感受。另外如個人湯池的翠林、柚香、薄荷及麗池等湯屋都是半露天設計，讓我能邊享受泡湯、邊接近大自然。

中西式的 SPA 與美食

如果泡完湯後想來點 SPA，「儷漾 SPA」則是不容錯過的服務。在儷漾SPA，較為不同的是旅客可以先在藥草蒸氣浴中先舒緩一下身體，再到由台灣檜木構成的半露天湯池中滋潤身體肌膚，最後是在專業芳療師的指導下，選擇最適合自己的精油與療程，再度感受融會中式按摩與西式精油的絕佳按摩

體驗。最後享受飯店貼心為顧客準備的優格或奶酪，完成卸下塵囂、淨化內在的身心之旅。

　　和北投麗禧一樣馳名的兩間中西式餐廳，透過精湛手藝的主廚，每日擷取當地認證的新鮮食材，烹調出驚艷味蕾的美味佳餚。其中以沉穩緻密的觀音石構成的牆面，以及典雅的歐風吊燈和大理石地板，讓「歐陸餐廳」顯得相當簡約而優雅。這歐陸餐廳主打融會台灣在地食材結合法式烹調手法，並講求以「慢」的思維來料理，也希望顧客能以慢來品嘗。菜單中以「豪野鴨胸佐洋芋泥」和「香煎波士頓龍蝦」最受饕客喜愛，厚實的豪野鴨胸吃來沒有一般鴨肉的偏硬口感，而是在主廚的巧手下顯得柔嫩而多汁，搭配洋芋泥頗令人難以忘懷；而波士頓龍蝦搭配淋上的焦糖桔醬汁，口感讓人感到驚奇，又沒有失去食材原有的風味。另外「海鱺魚薄片沙拉」與「炭烤肋眼牛排」也都是熱門的美味料理。

　　而主打台菜的「雍翠庭」更是喜愛傳統美食的饕客不容錯過的餐廳，在此除了能享有270度的絕佳視野外，主廚以精湛廚藝與獨特創意，配合在地食材入饌。例如將台灣山雞鑲入八寶飯，再配以竹子湖過貓菜的「古法鳳翼」；或用觀音山竹筍注滿蟹柳梅子凍的苗栗番茄，配以自家醃製黑鮪魚打造的「雍翠御前膳」，都是美味又富創意的獨家料理。其他像南杏銀耳木瓜羹、番茄排骨燉湯盅、和乾煎虱目魚、紅糟雞以及新北投滷肉飯等，都是運用全新的巧思，將傳統的中華料理提升至另一個境界，也讓我能在此能得到視覺與味覺的雙重享受。

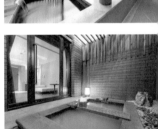

　　這裡的下午茶也可說是冠絕全北投，走東方極簡風的飲茶，為維持茶的道地風味，避免用傳統白糖和蜂蜜提味，而是以自製的茶醬來提升茶的口感。例如白桃檸檬茶醬和百香柳橙茶醬，搭配三峽碧螺春綠茶和花蓮蜜香紅茶，更是恰到好處的提升了茶的風味和口感，讓我能在茶香中感受到真正的台灣情懷。

　　北投麗禧酒店以發揚台灣素材的精神與概念，將建築美學、住宿休憩、飲食文化與泡湯樂趣等多種元素融合，並散播於飯店各個角落，將北投與台灣之美傳達給造訪的旅客，創造出富含人文素養與自然氣息的精緻休閒空間。

C/P值 TOP

Check Inn
雀客旅館

INFO

⌂ 台北市松江路 253 號
☎ 02-7726-6277
$ 經典雙床房 5300
　景觀雙床房 6000
　雀躍雙床房 5300

大 片斑駁磚牆、裸露的水泥管線、色彩強烈的塗鴉創作,如此濃厚的紐約風格,不用出國,在台北的雀克旅館就能見得到。

坐落在台北行天宮附近,「雀客旅館」外觀低調卻暗藏玄機,透過大片磚牆與裸露管線、顏色強烈的塗鴉與百老匯招牌,讓人一眼就認出靈感來自活力充沛兼萬種風情的紐約都會,在台灣旅店紅海中,異軍突起,樹立獨特風格。

紐約品味台灣性格,獨一無二混血風

身為旅行節目主持人,住過的旅館無數,我愛的是,每間旅店的獨特個性。

近年台灣設計旅店正夯,每家新興旅店都以獨特風格尋找市場定位。如果生硬搬弄文化移植難免遭遇水土不服的窘境,雀客旅館思考的是如何讓紐約情調在台北落地生根,因此「紐約品味台灣性格」成就了旅館的混血風格,那是外表上就已出類拔萃,血液裡更耐人尋味的完美文化融合。

雀客旅館位於台北松江路上,鄰近捷運行天宮站。外觀沒有明顯招牌,又遠離台北鬧區,即使不算刻意低調,旅館不好譁眾取寵的樸實性格依舊展露無遺。

雀客旅館的外觀唯一稱得上是旅館裝潢的,只在一樓以簡單的黑色和咖啡色布置的「旅館門面」,以及大門上不甚顯眼的「Check Inn」館名,而大門旁張貼的海報不是旅館資訊,只是一樓咖啡廳的用餐價目表。低調程度別說外來客,即使本地居民都可能不知道距離捷運站短短不到一分鐘路程,竟然暗藏一家充滿美式工業與 LOFT 風格的新潮旅館。

「尋找雀客」,是旅店與旅客的破冰遊戲。

　　進入雀客旅館大廳，可以清楚感受美式文化為設計主調，看似樸實，卻又在細節上處處講究。

　　櫃檯是簡約的穀倉木箱造型，後方以鍍鋅板營造出工業風格。大廳地板以六角型黑白兩色的馬賽克磁磚所拼成的 Check Inn，循著馬賽克磁磚方向看去，出現一個大大的鮮黃色英文字母 C，簡潔俐落，為充滿紐約風情的大廳增添年輕的活力氣息。

　　櫃台一旁，是 Chick Inn 咖啡的櫃台，延續黑白色調與咖啡色木作，沉穩裡仍洋溢鮮明性格，即使不是入住的旅客，在工作或用餐空檔到此，享用咖啡，偷閒做一場紐約的白日夢。

　　自大廳辦理完入住手續後，我從電梯走出，眼前的長廊同樣延續美式工業風格，牆面以打磨的紅色磚頭砌成。每個紅磚之間的水泥縫隙看似粗曠，卻是設計細節所在，經過打磨的紅磚，摸起來沒有一絲粗糙感，散發出一股懷舊風味。走廊上上色彩誇張的街頭塗鴉，逼現眼前，營造得輕鬆活潑，將冰冷的空間增添溫度，也令我的步伐，不自覺走出輕鬆的節奏。

現代又復古的空間魔術

　　雀客的每個房間，延續濃厚的美國工業風和紐約的摩登感。設備則包括

有頂級席夢思床組、衛浴空間、40 吋平面電視和無線網路，再結合本身獨特的風格設計，結合成令人驚豔的住宿體驗。

進入房間後，第一個看見的不是玄關，而是洗手台和浴室，除了將空間做最大程度的發揮外，洗手台更發揮巧思，洗手台上鏡子的後方用透明玻璃做底，讓外頭的陽光在白天時提供最自然的採光。洗手台對面的浴室也同樣有獨到設計，乾濕分離的浴室拉門使用穀倉木箱為設計，浴室內則用馬賽克磁磚作為地板裝飾，浴室以白色為主，輔以黑色與黃色作為點綴，讓整個浴室明亮卻保有一絲趣味。

房間直接以超大落地窗引光線灑進室內，即使在高樓林立的台北城，仍能奢侈享受無價的敞亮陽光。

房間內同樣以白色為主調，地板以清雅地毯搭配床頭醒目的平滑紅磚，讓房間呈現帶點現代感又充滿了紐約的活躍風情。部分房型的紅磚牆面甚至還有醒目的塗鴉，作法非常大膽創新，也清楚貫徹設計理念。大膽復古的 LOFT 風格，呈現強烈衝突美感。

床位旁邊的書桌和椅子帶點六〇年代風，桌上的檯燈或造型電話，同樣具有濃厚復古感。書桌外是大片落地窗，搭配窗外的城市景色，旅客到此已經很有可能會幻想自己已經身處曼哈頓了。而一旁的金屬水管造型吊衣桿與工業風床頭吊燈，加上 60 年代式的控制面板，讓房間在現代與復古的混搭裡產生某種奇趣與玩心，而床頭的控制面板隱藏著環繞音響喇叭，只需接上房間內附的音源線，就可以輕鬆的連接手機或是 mp3 直接播放音樂，這點倒是非常現代無誤。

而既然標榜美式風格，雀客旅館的料理符合了大眾對美式食物那樣豐富盛大的印象。這裡的咖啡不只大到台灣咖啡杯容量的兩倍，更有著純正的美式咖啡風味。而「巨無霸海鮮濃湯」不只份量大，用料更是非常紮實，有蝦仁、干貝、蛤蠣和花枝，湯底更是用雞骨熬煮，而作為濃湯蓋的麵包塊底部還塗滿了大蒜醬，既豐盛又美味。而主廚私房限定的私房吐司美式早餐，也讓餐廳總是高朋滿座。而由於不論是入住旅客還是來此品嚐美味的客人總是絡繹不絕，因此還在二樓另闢了一個空間，提供住客限定的享用空間。

在設計圈一片小清新的恬淡風味中，展現迥異自我特色，相當貼近喜好自由與自我個性的青年旅客，為文青住宿市場提供新穎選擇。

我喜歡這樣有個性的旅店，熱情、活潑、令人驚豔。

北投熱海大飯店

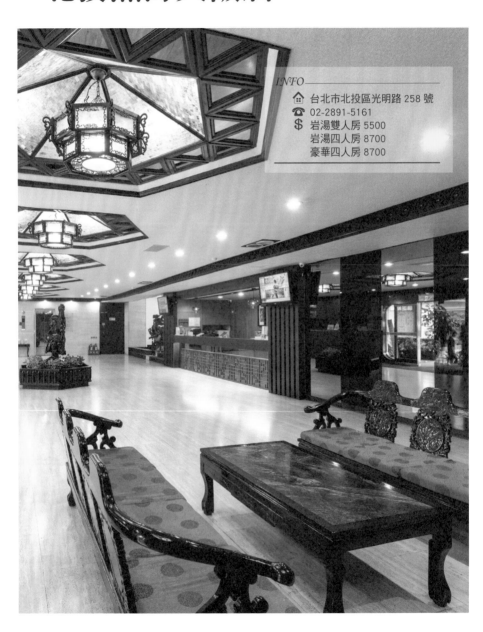

INFO
- 🏠 台北市北投區光明路 258 號
- ☎ 02-2891-5161
- 💲 岩湯雙人房 5500
 岩湯四人房 8700
 豪華四人房 8700

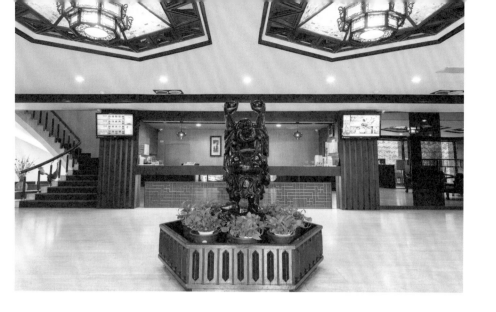

這不是童話中的故事，人浮於事，歷史的風浪飄忽不定，舊文化在光陰的淘汰賽裡，握的籌碼漸沒，而老北投如何都不肯釋出的籌碼，就是今天的主人翁——「熱海大飯店」。

時代一再改寫，經典越發光彩

熱海大飯店成立於 1972 年，鄰近新北投捷運站，潺潺溪流經過，搭配北投和煦陽光。外觀沉穩內斂，大門有日本時代風格，儘管曾經大幅翻修，以符合新時代需求，從骨子裡滲透出來的「經典」氣息無可取代，極具辨識性，跟歲月和平共處的安然姿態，在一派新潮飯店戰區中難能可貴。

穿過 60 年代的橢圓形玻璃自動門，古味盎然的飯店大廳，地面以尊貴的大理石鋪成，維持著老式氣派，該有的氣勢一點不少。寬敞的大廳一列仿古的多角形吊燈，搭配交錯六角形的明暗裝潢，呈現出一種綿延的景深感和現代風。以喜氣紅為主調的櫃檯前，放置一尊彌勒佛像，大廳內休息區，擺設 60 年代中國風的長椅和大理石桌，藝術品各處可見，以舊時代的精神為骨架，混搭新時代氛圍，幾許舊時代的保守，沾染每個懷舊或探新的賓客衣襟。

客房呈現舊時的溫潤典雅，木質地板和懷舊裝潢，質樸務實的陳設，自有一種歲月靜好下的舒適溫暖。「岩湯雙人房」以淨雅的白色為基調，搭配深色地毯和優雅燈光，床上一襲懷舊款式的棉被，引動我對美好年代的遙想與感懷，時間淘洗下更形經典，入夢都會美好踏實。

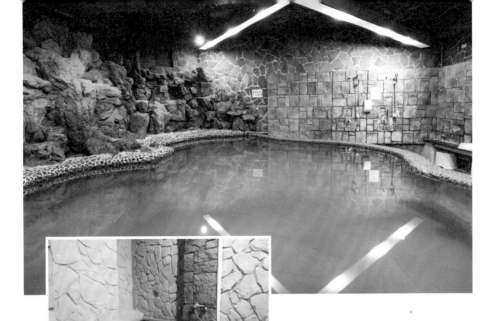

古色古香溫泉滋味

以溫泉著名的北投，來到充滿歷史感的飯店，泡溫泉是首要之務。飯店的溫泉設施除了房內的浴室，分成大眾浴池和私人湯屋。私人湯屋古樸風雅，水龍頭、蓮蓬頭，和附在牆上的洗髮精和沐浴乳罐，呈現 60 年代古香風格。一旁的躺椅，讓旅客隨時稍作休息。良好的通風系統，不致因為空氣滯塞而不適。

大眾浴池瀰漫濃厚日本風情，整體設計與基調與私人湯屋雷同，湯池旁巨型的岩石裝飾富自然風味，天人合一的空間，呈現不一樣的氛圍。情調不同的溫泉，水質都來自北投地區優良的白硫磺泉水，泡得心曠神怡、通體舒暢。

老北投最具代表性的文化資産——「那卡西」走唱藝術。源自日本的表演形式，曾經紅極一時的重要娛樂，由一人演奏、另一人演唱或為旅客伴奏、或與之對唱。熱海大飯店極力保存這個表演文化，邀請那卡西，在飯店內的餐廳接受客人點唱、或者合唱，用餐之餘感受歡樂氣氛，酒酣耳熱之際，音樂奏響，那卡西特有的節奏與音律，將我們一行人帶回早期的歲月風華，老一輩的在音樂中兀自感懷，年輕一代則知所從來。

用餐空間有多樣選擇，嚴選新鮮食材與創新的料理手法，加上傳承多年的廚藝心得，呈現道地而風味絕佳的各式佳餚。一樓的「榮華廳」時尚新穎；

包廂式的「天鵝廳」、「梅花廳」、「麒
麟廳」適合團體宴會聚餐;宴會型的「熱
海廳」、「富貴廳」從婚宴佈置到餐點
設計,展現飯店團隊的專業經驗,傳統
海派婚宴氣氛熱鬧登場。

　　即使時代瞬息萬變,但卓越美好
的事物不會改變,北投熱海大飯店讓我
更確信這件事。這間老字號飯店,是台
灣歷史的見證者,風靡棒球的年代,少
棒隊、青少棒及青棒隊伍奪得國際重要
獎項時,回國接受總統接見和招待的地
點,就是在這裡。現在,依然持續接待
各項參與國際運動競賽的代表團隊,足
以證明越發老成持重,不退流行。風向
的改變沒有軌跡,是提醒自己邁向另一
階段的一股溫柔力量。

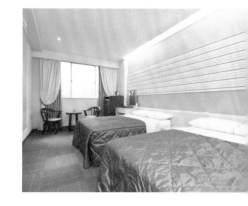

倆人旅店（立德北投溫泉飯店）

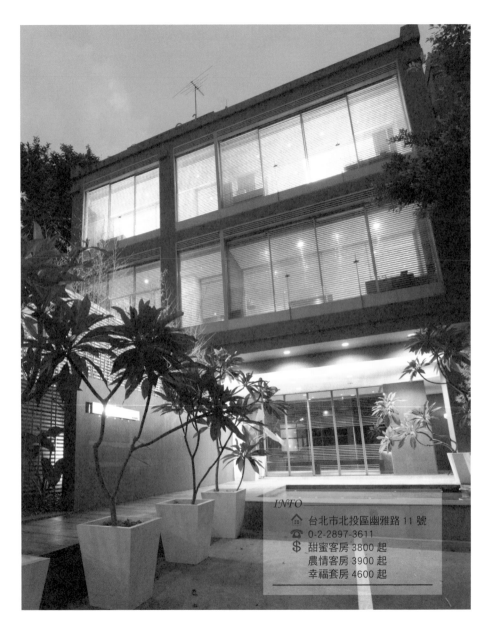

INFO

🏠 台北市北投區幽雅路 11 號
☎ 0-2-2897-3611
$ 甜蜜客房 3800 起
農情客房 3900 起
幸福套房 4600 起

泉 水潺潺流過，情話綿綿訴說，位於北投的倆人旅店，是情侶們約會談心的絕佳場所，遠離溫泉街區的獨立空間，提供一個不被打擾的專屬浪漫新去處。

專屬的尊榮空間，給親愛的倆人

「倆人旅店」，這名字似乎毫無懸念的說明了，是專為兩人同行的賓客所打造。坐落於北投幽雅路11號，因門牌「11」，猶如兩個人並肩的象形符號，因此以「倆人旅店」稱之，就更為名正言順。何況，溫泉一直是北投最負盛名的無價資源，而溫泉池水蒸騰而起的煙霧繚繞，極其迷離纏綿，向來是情侶或夫妻最鍾愛的約會去處，因此倆人旅店（立德北投溫泉飯店）成立於此，並以精緻尊榮的服務，為旅客營造忘卻塵囂、不受干擾的浪漫情調，讓來此的賓客，能享受最舒適自在的兩人時光。

這間位於北投山區的隱密酒店，特意避開喧嘩的溫泉街區，頗有遺世獨立的清幽與世外桃源的美感。開車到此入住的旅客，從附設停車場走向專屬的步道上，即可感受四周的自然景致，翠綠盎然的植景搭配木製步道，光是在前往旅店的路上就已有心曠神怡的享受。待走出被綠意擁抱的步道，視野跟著豁然開朗，映入眼簾的，便是倆人旅店的北投溫泉館。這間地上三層的建築，由知名設計師李瑋規劃，以「鮮明色彩帶動品味、簡約中流露浪漫氛圍」為設計重點，打造出有別於其他北投溫泉飯店的風格。建物周圍以植栽營造自然氛圍，搭配典雅卻又新穎的建築外觀，整體以低調的暖色構成，給人一股雅致脫俗的感受。

大廳內部同樣以低調為設計概念，簡約而時尚，有別於其他溫泉旅店。

大廳不見華麗奪目的誇張性裝飾，而是配以色調相對醒目的長椅和沙發，為沉穩的空間勾勒一抹活潑的氣息。但在建築之外，倆人旅店最讓人印象深刻的，還是服務人員熱心又體貼的態度，在加上空氣飄散的溫泉氣息，往往讓旅客有到了日本度假的錯覺。

雖然倆人旅店強調以簡約的風格為主，但簡約不意味簡單，如果留心一下，會在許多細節處，發現設計上的巧思。以白色為主視覺的旅店，中央有一個天井，運用落地窗，讓陽光自然從戶外灑進室內。為了不讓視覺上過於單調，以及透明的玻璃容易讓人「望而生畏」，因此在落地窗上，採用百葉窗式的柵欄，和大型白色的窗戶框架，產生極佳透視感卻又不致乏味。另外，走廊百葉窗柵欄的位置，還考量到旅客的身高，將百葉窗分為上下兩層，同時兼顧美感與實用，更顯出飯店以「顧客為尊」的核心精神。

因為以兩人住宿為主要訴求，因此倆人旅店謝絕 12 歲以下的孩童入住，而 23 間客房中的部分房型如「甜蜜客房」、「濃情客房」、「溫柔客房」則不提供加床服務。而在這三層樓高，加上地下一層的四層樓建築中，每層樓的房間都有不同主題設計，並以不同色系強調出各自情境。

地下一樓以溫暖的「巧克力」色系為主，創造出戀人間的濃情蜜意；一

樓是奔放熱情的「玫瑰紅」色系，將兩人愉悅的渡假心情表現無遺；二樓以高雅的「香檳金」色系，強調尊榮典雅的不凡品味；而離天空最近的三樓，則以「水藍」色系為主，隱喻寧靜、純潔，也希望旅客擁有開闊自在的心情。而與這些色彩協調的，自然是最舒壓的綠意，倆人旅店室內戶外都有綠色植栽圍繞，隨處可見樹影搖曳的生動姿態，更增添溫泉住宿的樂趣。

溫泉伴隨極品鍋物，感情增溫的不二法門

早期台灣四大溫泉之一——「北投溫泉」，是呈弱酸性的優質硫磺泉，對皮膚、關節、神經等疾病皆有療效。

地處北投的倆人旅店，當然不會浪費這項天賜禮物，而為了讓旅客有高品質享受，飯店捨棄了大眾池，只提供強調個人化的頂級泡湯服務。因此每個房間都有半露天的泡湯池、烤箱和蒸氣室，大量運用石材、原木等自然素材做佈置，創造出屬於兩人最私密的浪漫溫泉體驗。客房浴室，由亮面的馬賽克拼貼，呈現出細膩的質感，而特製的毛巾架還兼具發熱器功能，藉由熱水經過導管，毛巾架可將毛巾烘暖，讓旅客離開浴室前，不至於著涼受寒。另外，沐浴間兼具蒸氣室功能，只需要簡單操作，馬上能將沐浴間變成蒸氣室，讓客人盡情使用。

延續泡湯所傳達的健康養生概念，餐飲以輕食、養生、有機、美容等考量，推出特定的餐點及冷熱飲。在飯店一樓的「合」餐廳，空間簡約時尚，同樣是專為兩人設計的鍋物料理為主。

除了主廚特製的開胃前菜、和風沙拉外，以昆布為湯底的火鍋中，是特選當令養生時蔬，搭配現切頂級安格斯牛肉、頂級松阪豬肉片，清涮入口盡是香甜的鮮嫩口感。最後再用飽含蔬菜與肉汁的湯底熬煮稀飯，齒頰留香，為這場別致的火鍋盛宴，畫下難以忘懷的完美句點。

如果用餐完後想出外走走，鄰近的名勝景點如北投文物館、士林官邸、地熱谷、竹仔湖、關渡自然公園等，無論是充滿在地風華的時代緬懷，或是自然的野趣生態，都能為甜蜜的雙人之旅，提供更多元的安排，也在浪漫的泡湯享受之外，增添一些知性內涵。

倆人旅店，為北投的溫泉飯店開創出新模式，以新穎但同時融合自然的風雅設計建築，與不影響服務品質的限定房數，為「倆人」旅客提供專屬又專業的貼心服務，讓旅客到此能全心放鬆並享受浪漫氛圍，希望戀情加溫，有時也需要一些甜蜜心機，難怪許多人將「倆人旅店」當作求婚的理想場地。

成旅晶贊（台中）

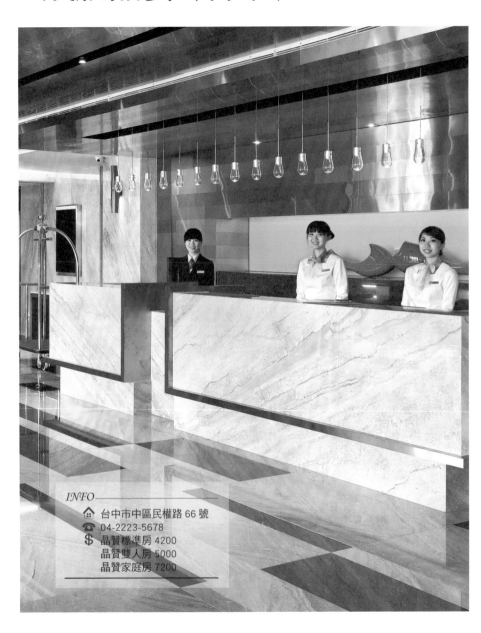

INFO
- 🏠 台中市中區民權路 66 號
- ☎ 04-2223-5678
- 💲 晶贊標準房 4200
 晶贊雙人房 5000
 晶贊家庭房 7200

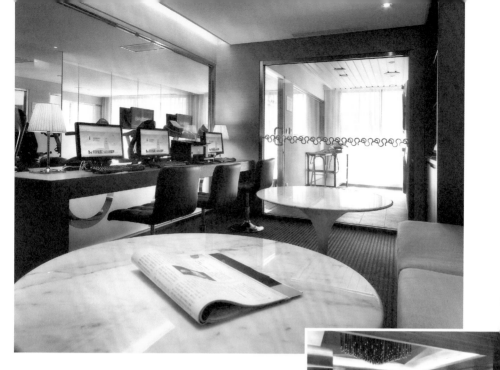

台中火車站旁的成旅晶贊，是往來遊客的絕佳首選，低調沉穩的風格，在鄰近的旅館同業中，開拓出自己的一片天，悠閒的慢活態度，獻給每一位蒞臨的貴賓。

務實簡約的經營理念，站穩台中商圈

自2010年，在淡水成立第一家飯店，「成旅晶贊」就以自然、舒適、活力、便捷的經營理念，提供旅客「附加多一點、負擔少一點」的貼心服務，成為新型態都會飯店的新指標。作為成旅晶贊的第三家據點，2012年開幕的「成旅晶贊飯店──台中民權館」，因應台中的城市型態與住宿需求，為都會行腳的度假旅客，與注重效率的商務人士，提供溫馨舒適的休憩會所，在飯店品質與價位間找到平衡點。

成旅晶贊飯店，是成旅觀光飯店旗下的連鎖品牌，不標榜虛張聲勢的排場，風格簡約年輕，在務實的精神中，保有專業而細膩的服務。座落於台中火車站前的民權商圈，鄰近創意文化園區和商業、文教區，周邊機能完善，附近則有台中州廳、台中公園等知名景點，無論來此，為休閒旅遊或商務洽公都極適宜。飯店外觀以沉穩的姿態矗立於民權路上，僅有建築牆面上鮮活

的綠色曲線圖形，提供旅客作為辨認符號，直接反映飯店講求專業與務實的內在性格。

飯店大廳，由黑白交錯的大理石地板，與簡約的櫃台構成一股舒適的優雅氛圍，櫃台後方和大廳內，各處擺設紅色藝術裝置，在原本安靜的空間，製造出一點視覺上的反差。運用落地窗，將大量自然光引入室內的設計，讓空間顯得明淨敞亮，把一樓的大廳休息區與咖啡廳，更襯得靜謐自然，坐在大廳舒適的長沙發裡，稍作歇息，就能有卸下旅途疲累的感受。

當我到櫃台辦理入住手續，接待人員超優質的親切服務，深刻展現「優質成旅，精湛呈現」的核心價值，旅客從此刻就可以準備開始體驗。

飯店擁有109間客房，房內色調以充滿活力朝氣的綠，搭配沉穩舒適的大地色系，從房外的走廊延伸進房間內。採光明亮的房間中，延續溫馨簡約的風格，以綠色的自然清新主題，搭配暖色調的地毯和家具營造舒適感。

拉開純白窗簾，就能輕易讓陽光從大片的窗戶穿透進來，儲備好愉快心情迎接一天的開始。此外，房間裡也有許多設計巧思讓入住變得更有趣，例如將書桌和置物架融為一體，讓金屬色澤的長型置物架，以較低的高度和木

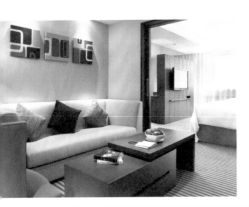

質書桌拼接成一體，這一結合，不只讓視覺更為簡潔，而較低的置物架，也方便讓在書桌前的旅客能輕易地拿取物品。另外，為體貼商務人士的需要，只要掀起在長條型書桌上的半隱藏插座槽，就可以簡單使用多功能插座和網路線。

「家庭套房」是頗值得一提的特色房型，有鑲上電視的電視牆，除了

隔開臥室和商務空間，還可兼做書桌。

　　走到電視牆後方，就能看到牆面成了一面大鏡子，延伸出桌面及座椅，將電視與書桌合而為一的設計，兼顧了美觀與空間上的靈活運用。此外，在部分房型中，也引進時下流行的做法，將浴室與臥房中間用透明玻璃隔開，除了令房間多了些穿透的空間感，也廣受情侶和夫妻歡迎。當然，如果比較害羞的旅客，一時難以接受，飯店提供可拉式的窗簾，讓旅客可以依照喜好習慣，享受像在家中自然隨興的放鬆氛圍。

令人「驚、讚」的晶贊粵菜廳

　　而為了兼顧商務與旅遊的需求，成旅晶贊中還設有電腦區以及會議室可供使用，此外也有設置洗衣機和烘乾機的自助洗衣房，而且飯店還另闢出空間，設計了專門的健身房提供多樣的運動設備，讓有運動習慣的旅客可以盡情展現自己，在一天遊玩或洽公後，藉著汗水揮灑而順利排解疲累，這在中價位的都會型飯店中是較為難得一見的設施。

　　不過，如果問要說哪項服務最讓人印象深刻，我一定會投「晶贊粵菜廳」一票！一般來說，要在飯店裡吃到美味的港式飲茶，多半要到五星級飯店，才能享受得到，但成旅晶贊不只提供港式飲茶，還聘請有 20 多年經驗的香港頂級大廚，特製最道地美味的港式料理，讓旅客大快朵頤。其中「生抽大蝦」更是展現廚師的料理絕學，先將海虎蝦炸到金黃，再由蒜頭、醬油和糖在大火中一起拌炒，讓海虎蝦迅速吸入醬汁，最令人驚豔的是，這道生抽大蝦的製作，只需要短短的 20 到 30 秒時間，算是效率最高，卻依然呈現香氣撲鼻、口感 Q 彈夠味的頂尖料理。

　　此外，如鹹、香、酸、辣俱足的「酒釀百花帶子」，以蝦漿包裹干貝炸到金黃後，再以番茄和豆瓣醬調味，也廣受饕客喜愛。其他像「雙腸滑雞煲仔飯」、「芥藍炒牛肉」、「上湯時蔬煲」等名菜，同樣都讓人食指大動，最重要的是，這裡還可以看到最經典的飲茶推車，穿梭在賓客坐席間，如果不特別提醒，真會讓人誤以為置身香港呢！

　　隨著台灣旅遊型態的改變，單純的商務旅館和度假飯店的界線，也越來越模糊，兼具兩者的新形態飯店，逐漸受到不同客層的旅客歡迎，成為市場上新形態的旅店模式。成旅晶贊，以「一個家以外的家」的概念，呈現出低調溫馨的入住體驗，也為未來台灣飯店的經營型態，提出了頗具參考價值的優質典範。

柯旅天閣（信義）

INFO

🏠 台北市信義區忠孝東路五段 297 號
☎ 02-2528-8000
$ 豪華客房 8600
　行政客房 10600
　天閣客房 13000

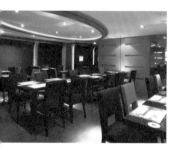

台北的夜晚，美得讓人沉醉，繁華的都會生活，是否壓得你喘不過氣？坐落於市中心的柯旅天閣，讓你疲憊的身心獲得休息，充電後再出發，迎接新的挑戰。

高貴不貴的休憩場所，靜靜欣賞台北夜色

信義計畫區，不僅是台北的商業時尚重鎮，更是旅館業的一級戰區，除了百貨公司林立，許多企業總部也設立於此。每遇有世貿中心舉行大型展覽，更成為國內外商務人士往來之地，因此住宿需求與日俱增，競爭愈演愈烈。「柯旅天閣信義館」

即坐落於台北市的黃金地段，以時尚的設計、豪華的設施與合理的價格，在周圍房價動輒上萬的五星級觀光飯店，與強調商務功能四星級旅館間，成功開拓出一片新藍海。

柯旅天閣信義館，鄰近台北市政府、台北 101 與世貿展覽館，步行 3 分鐘可至捷運永春站，利用捷運就能輕鬆到達台北各地，加上周邊百貨購物中心、餐廳與各式娛樂場所匯集，便利的交通與優越的機能，成為商務出差與休閒旅遊的理想選擇。即使身在繁華地，柯旅天閣卻沒有以奢華風格賣弄風情，取而代之的是，難得的低調沉穩，並運用大量燈光創意與橢圓造型，在沉穩中帶出一點與眾不同的未來感。

飯店的玄關處，就有醒目的金屬飛行船裝飾，讓人一進入飯店就有置身另一時空的錯覺。大廳則延續酒店外觀簡約低調的風格，並以高明的燈光配置，與不同材質混搭，呈現明暗對比的高反差感；冷暖色系的燈光交錯，更營造出前衛科幻的時尚氛圍。最有趣的，大廳內是以鳥籠為概念構成的休憩亭子，既搶眼又衝突，引申飛出籠中之鳥的概念，也貫穿酒店「夢想起飛」的精神主軸。

眾多房型，許自己一個迷人夜晚

柯旅天閣擁有 105 間客房，許多旅客對房間的第一印象都是：空間異常的大。

即使是最基本的房型，在空間上都不吝嗇，尤其是在寸土寸金的信義區地段上。如此寬敞的客房內，以柔和沉穩的色調營造舒適優雅的居家感，兼具個性化與實用性，更處處體現設計師——周金諒一貫的「新停頓美學」：一種整體美感設計，讓人身處美好環境中，會不由自主的停頓下來，細細品味。

房間裡，除了有舒服的沙發外，還有一架大型的液晶電視，而用玻璃門所隔開的臥間內，還有著全館統一配備的天鵝絨絲寢具，以及日本進口音響組合，最愜意的是，拉開窗簾後，透過大片落地窗，可以靜靜欣賞台北精華地區的都會景致。

「新停頓美學」在浴室的設計上，發揮得淋漓盡致，充滿流行感的洗臉台、可邊看電視的浴缸設計、賞心悅目的浴室造景，讓旅客透過水、景、線條等不同元素的結合，進入一種寧靜的情境，身心得以完全的放鬆，達到充分休息。

為了方便旅客舒適的泡澡，浴缸採用大型的 SPA 奈米浴缸，可將水轉換

為如同牛奶一般的小氣泡，深入肌膚徹底清潔，讓人有更舒服的泡澡享受，而浴缸前的液晶電視，則讓泡澡更加自在愜意。

但最有話題性的設計，則非「從天而降」的水柱莫屬。旅客一開始使用浴缸時，可能會納悶牆上不見水龍頭的蹤影？原來浴缸的水源，是從天花板頂端徐徐地直線流下，除了獨特的視覺美感外，對在泡澡時開水卻又不喜歡水柱沖激到身上的旅客而言，可說是最佳體驗。

浴室的造景脫俗清雅，簡單一個盆栽、一道南方松牆，下方再鋪綴小碎石子，就讓人宛如置身露天花園裡沐浴，也實踐了「把最好的景觀留給浴室」的理念。

跨界商務娛樂，體驗臺北夜生活

另外，為符合信義區越夜越美麗的生活型態，柯旅天閣信義館顧及想要體驗台北東區文化的旅客，還有項貼心服務是其他同業望塵莫及的：酒店裡提供 24 小時開放的 Buffet 餐廳，對夜貓族而言，不打烊的 Buffet，猶如深夜時最明亮的一盞明燈。此外，為體貼商務人士，酒店的商務中心也備有電腦、傳真機與影印機，方便旅客處理事宜。工作累了，也可以到健身房揮灑汗水，解除疲勞並轉換心情。

如此「寵愛」賓客的服務精神，與兼具商務、娛樂的跨界氣氛，加上不斷以超越五星的享受，卻只有四星價格做號召，讓柯旅天閣信義館，從前身的柯達大飯店成功轉型，成為國內外旅客，體驗台北前衛生活的最佳選擇。

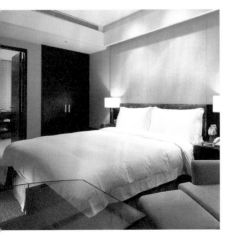
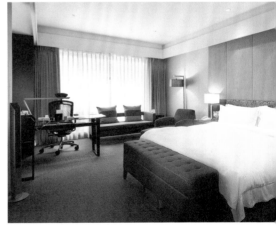

紅點文旅

INFO
⌂ 台中市中區民族路 206 號
☎ 04-2229-9333
$ 坦率赤裸裸 4180
　國粹三加一 4980
　出得了廳堂 4180

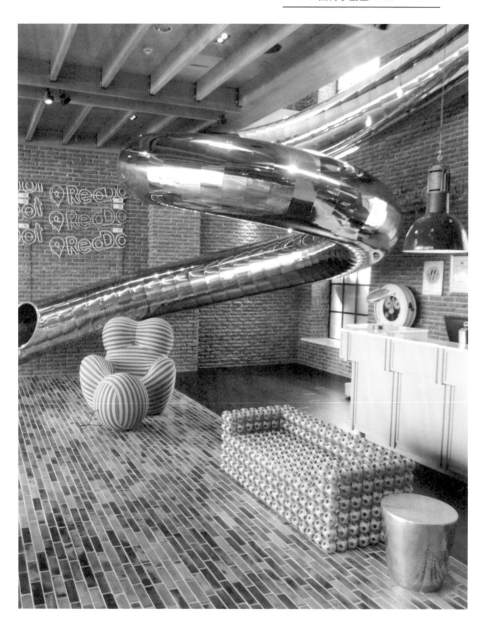

一曲熟悉的旋律，一段抽象的記憶，言語、聲音、畫面，模糊卻真實的存在，存在於心中某個角落，引領我重返童年記憶的紅點文旅，回音縈繞在心頭。

舊城區重生時代新頁，時光隧道返回童年

位於台中區，鄰近中華路夜市，前身是建於 1979 年的銀河大飯店，後翻新成如今充滿設計感的旅店，於 2014 年重新開業。紅點文旅演繹在舊城區裡的老旅館完美重生，運用創意與巧思，在新潮與古典間找到最佳平衡。

深富時代風情的舊區域，紅點將各個時代的不同建築風格、文化融入建築。旅館外牆的上半部，錯落的窗格產生某種韻律效果，下半部紅磚呈現濃厚復古風味，上下相異的材質與色調衝突，產生一股新舊平衡的巧妙趣味。

一座帶有巴洛克風味的旋轉門，以充滿引誘的手勢召喚我進入。大廳沒有常見的制式休息區，錯落放置著用各色各款的奇特座椅：母子為概念設計的紅白條紋沙發、籐編構成的長型沙發、早期傳統理髮廳才會出現的理髮椅，吸引住了所有旅人的目光。

如同銀色巨蟒盤踞在旅店大廳的溜滑梯，成了旅客指認的標誌，破題式的把旅店本身的濃厚設計血液，做了具體的詮釋。由公共藝術家張金峰創作，有兩層樓高的不鏽鋼溜滑梯，長 27 公尺，由 102 片不銹鋼板銜接，結合實用與藝術，造價 500 萬，費時 6 個月的設計與施工製作完成。為了讓這件巨型藝術品可以乘坐使用，內外鋼片接合處經過仔細打磨拋光。坐進滑道內部順勢而下，光線在內圈一道道折射，彷彿時光隧道般神奇。一旁是火車站般的

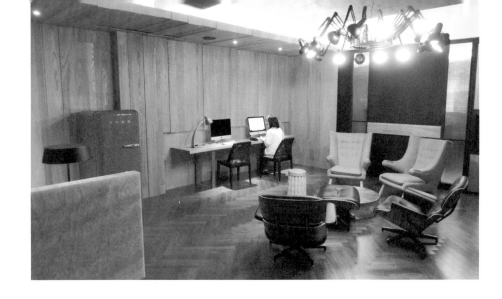

長型櫃檯，梁柱上裝著一個古老的 IBM 時鐘，把旅行的元素巧妙融入在設計細節。

紅點文旅創辦人——吳宗穎，來自台北，偶然間被台中這塊舊城區吸引，為經營旅館的夢想，誕生了懷舊與創新的紅點文旅。身為設計師的他，想法細微又獨特，以 70 年代的時代風格為主軸，設計出前衛又復古的風格，櫃台上的拱形玻璃花窗是早已停產的海棠花玻璃，為此跑遍許多地方，花費一年半，才蒐集並保留下這些時光遺物。

太空電梯直達奇幻星球，貼心細心哄您開心

電梯內部，用了 LED 燈做出許多幻彩效果，搭電梯宛如經典太空科幻片《2001：太空漫遊》中的奇妙氛圍。走出電梯，住宿區的走廊呈現寧靜優雅的氣氛。客房中發現充滿獨特的時代感，床頭和床鋪上有著台灣花布做的裝飾，現代簡約的白色床鋪上，俗豔的花布顯得清麗高雅，與窗外的舊城街景呼應。床頭櫃上大型開關插座，以圖案代替文字，床旁備有 USB 插座可使用。

低頭看腳下，地板是作法複雜的人字型木製地板，衛浴間用台灣特產的花蓮蛇紋石，顯示出經營者的細心。

「衛浴用品手提箱」造型獨特，小巧客可愛的衛浴用品被放在透明的手提箱內，提把上貼有托運行李的條碼紙。常有旅客太鍾愛而捨不得用，最後是被包裝完整的直接帶回家作為紀念。旅館房型名稱非常特殊：「旅人逆轉勝」、「國粹三加一」、「出得了廳堂」、「君子好朋友」、「豐盈滿出來」、「合身是重點」、「坦率赤裸裸」，看似無厘頭，卻都暗藏房型本身的特色，進入房間內發揮想像仔細探究，會有意想不到的樂趣。從細微處品賞文化創意的美好，呈現當代旅店的新形態。

地下室的餐廳充滿獨特的裝置風格，「美日美食堂」讓旅客在「貨櫃屋」中用餐，靈感一部分來自台灣文化歷史——鐵皮加蓋屋文化。餐廳內的木桌支架用廢棄的電梯升降機基座，顯眼又充滿工業風；融合法、中、英、西、日的混合餐點，包含來自吳寶春師傅的法式吐司龍眼蜜。從承裝食物的器皿，到與強調新鮮有機的食材，再再顯示餐廳不是虛有其表，而是真材實料。

想成為大人物的心情，抱持偉大志向的稚嫩臉龐，舉起手大聲答有的小學堂，窗外飄過馬尾短裙女孩的青春時光，這些美的記憶，在融合新舊文化的紅點文旅，不斷變化的視界中，再次找回繽紛的色彩。結束之後開始，時間，就是這種感覺。

美棧大街

INFO

🏠 屏東縣恆春鎮墾丁路 235 號
☎ 08-886-2988
$ 高級房 (兩床)3788
　高級三人房 4543
　高級家庭房 4920

懸崖上的海鷗
倏忽離開原本
的位置，起飛，下降
到海平面上方一公釐
的距離滑行著，這趟
精彩的飛行，我從車
窗外用望遠鏡記錄了
下來。目光回到海天
合一的圓弧線，迫不
及待直行至天涯的另
一端。

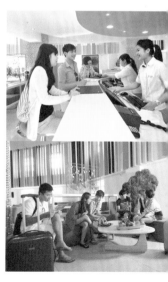

藍白色天空屋頂相連接，自然生活暢快身心

　　外觀藍白色調為主的「美棧大街旅店」，在

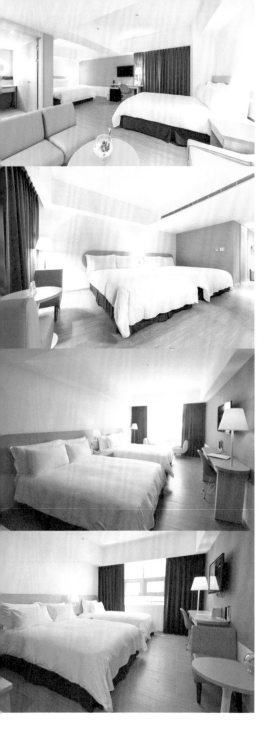

繽紛的墾丁大街上，是一個醒目的存在。鄰近墾丁牧場，距墾丁國家公園僅 5 分鐘車程，前往砂島生態保護區、鵝鑾鼻公園、龍磐公園等地的車程則約 10-20 分鐘，旅店後方的美棧小道，直接通往小灣海水浴場，等於擁有旅店的專屬沙灘。如此優越的地理位置，旅客能暢快體驗墾丁的萬種風情。

白天，穿透式建築讓日光恣意潑灑進來，設計裝潢色彩鮮亮卻不流於俗豔，獨具個性，重視環保的核心精神，在商業氣息濃厚的墾丁大街上，氣質格外清新。

旅店鮮明的設計，營造出自成一格的氛圍。大廳中簡約條紋搭配活潑的色彩，橘、綠、藍、紫四色貫穿整個旅店，象徵陽光、空氣、水與人文四種自然元素，以白底襯托，視覺明亮清爽，梁柱、牆面甚至桌椅都用同樣風格呈現，有種被取悅的感受。每層樓以不同主色作區隔，一樓藍綠色，二樓黃橘色。

正棟建築中間有座天井，承受玻璃屋頂灑落的陽光，視覺通透，隨時沉浸在溫暖的照拂中。兩旁秩序排列著 88 間客房，一貫大膽的用色和裝飾，許多別出心裁的設計。一進入房間，首先是洗手台讓旅客進門前先做簡單的

清潔。衣櫃簡化以吊鉤取代，節省空間也方便拿取。

美棧大街特別重視環境保護，且實際落實，不主動提供一次性備品，降低浪費所造成的環境負擔，房內盥洗用品採用可分解材質，以及回收集水設備、自然採光設計，都是愛護地球所做的努力，希望旅客能一起響應。體驗了自然的美好，並將這份愛惜的心情帶回城市繼續傳遞。

限定早餐獨家現做，貼心設計擁抱歡樂假期

作為國內知名連鎖飯店集團——福容大飯店所推出的新品牌「美棧系列」首發，美棧大街旅店以便捷（Convenience）、愜意（Cozy）、簡約（Conservation） 和精采（Cool）這「4C」作為核心精神，延續集團服務至上的理念，有無微不至的感受。

美棧大街餐點，以一人一份的方式現做，避免食物的浪費，兼具新鮮節能。早餐豐盛，料理新鮮美味。其他時段，可就近在充滿南國風情的墾丁大街上林立的異國餐廳中，挑選一家坐下，滿足環遊世界一般的美食體驗。夜晚的大街，街道兩旁琳瑯滿目的美食攤位，撲鼻而來陣陣香味，令人垂涎。

為滿足各種旅客的需求而變化空間的設置，每間客房都有書桌，大廳內提供電腦使用，商務人士隨時可以在旅店內處理公務。地下一樓有規模不小的投幣式洗衣機與烘衣間，戶外遊玩一天後，可以馬上做衣物的清洗更換。

每一個你我來到墾丁，徜徉無限透明的藍天，享受金黃沙灘與冰涼的海水，噴灑多重複雜的壓力，看著氣泡般的水滴慢慢膨脹消散，拾回勇氣與決心，再度踏上原來的生活跑道。

捷絲旅（西門）

INFO

🏠 台北市中華路一段 41 號

☎ 02-2370-9000

💲 精緻客房 3500 起
精緻雙人房 4000 起
豪華三人房 5000 起

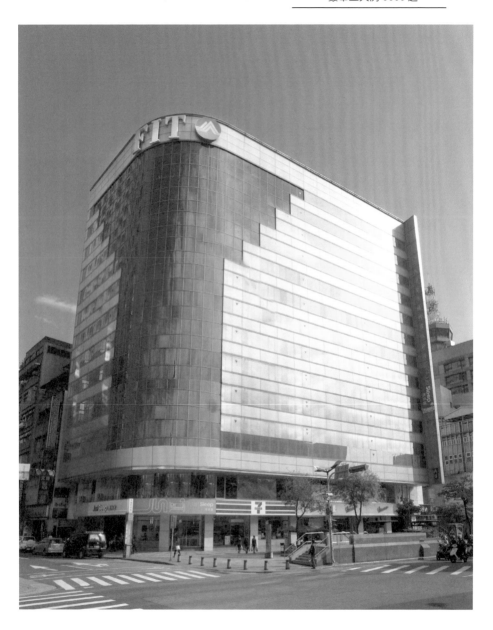

對我來說，逛街是一場修行，商圈的競爭和人群的去離像一場賽跑，艷陽天下汗水淋漓的我，衝到最近的捷絲旅西門館，期盼它帶給我舒適暢快的感受。

親民價格，貼心服務

西門町，是早期北部商業發源地，也是文藝時尚的流行先驅，獨特的歷史人文，讓西門町成為國內外觀光客必遊之地。「捷絲旅西門館」，坐落西門町商圈，隨處可見打扮入時的青年男女，與繽紛多彩的流行文化。

作為晶華麗晶飯店集團旗下的設計型商務旅館品牌，「血統」是捷絲旅的先天優勢。外觀「小而美」，簡約靈活，軟硬體設施與服務態度，都承襲集團高品質的要求。房內採用與晶華酒店相同的優質床墊，早餐由晶華酒店新鮮配送，衛浴空間與使用的備品比照五星級飯店規格。

旅館大廳用最低限度大小的櫃檯，搭配本身木質表板製作出幾何設計，呈現低調素樸，卻又不失優雅的巧思。走出館內電梯，走廊搭配得宜的燈光，有著寬闊空間感。年輕化和直覺式的圖案，讓不論任何國籍的旅客，一眼就明瞭各項設施的用途，一目了然的創意讓人驚豔，為有趣的設計亮點。

150 間客房突破空間迷思，營造如五星級飯店般舒適的環境與氛圍。房間

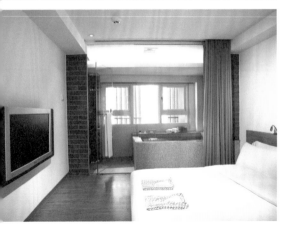

內獨創的特色圖案說明，依然出現各個角落，方便旅客熟悉室內設施使用。進入房間，首先映入眼簾的是一座長形的洗手台，因為考量許多人回到家裡的第一件事是洗手。體貼從商圈購物回來的旅客，經過洗手台先將物品放到一旁的長桌或沙發，走到底是開放式衣架，呈現盡善盡美的動線設計。

因考量到旅館本身結構大小的限制，在每個房間中可以看到許多挖空式的設計。房間中獨家的「多功能牆」，半開放式衣櫃、冰箱、咖啡杯和礦泉水乃至保險箱，都在挖空的櫃子中，有效空間利用並維持簡約風格。五星級床墊，免費寬頻上網服務、

衛星電視、國際直撥電話、自助洗衣間、點心及書報等服務一應俱全。最小的房型也有乾溼分離的衛浴設備，完整展現麻雀雖小，五臟俱全的特色。

國際化都會旅館，服務交流攏ㄟ通

櫃台兼具商務中心與 24 小時服務中心，隨時為旅客代訂伴手禮。如果旅客不方便前往商圈購物，捷絲旅人員還能因應旅客需要前往代為購買所需物品，不額外收取任何費用。飯店備有打包專用的機器，幫客人裝箱、打包禮品，提供完整的商務、餐飲、娛樂等在地生活資訊，讓旅客能在最短時間內融入台北的生活。每個服務人員胸前都別有不同國家的國旗小徽章，表示該服務人員專長的語言，讓外國旅客馬上找對人員詢問所需資訊，文化隔閡在一來一往的親切笑容中消散。

館內 Just Café，在裝潢設計上維持白色與暖色系風格，展現低調時尚。享用由當季與在地有機食材烹調出的輕食料理，開啟活力的一天。用完餐後，精神飽足從旅店出發，不只信步遊逛西門商圈，也能透過便捷的交通網絡，快速遊覽台北城。

走出捷絲旅，想著等我有一天沒那麼匆忙，沒那麼茫然的時候，我會想要再回來。

C/P值 TOP

捷絲旅（花蓮）

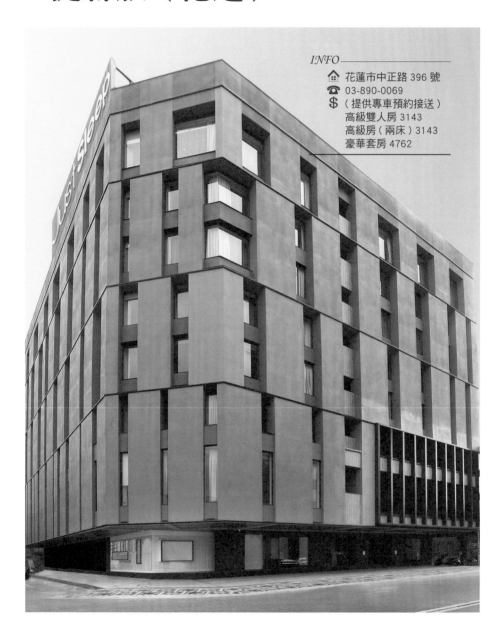

INFO

🏠 花蓮市中正路 396 號
☎ 03-890-0069
💲（提供專車預約接送）
　高級雙人房 3143
　高級房（兩床）3143
　豪華套房 4762

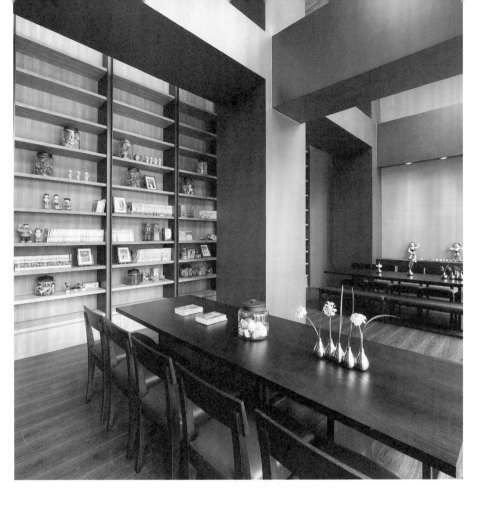

每次的旅行，都是一次人生的轉折，每一次的前行，我都找回曾遺落的某樣東西，每一次的遇見，都是千百回轉世的情緣。這一次，我來到好山好水環繞間，充滿鳥語花香的東台灣城市——花蓮。

悠閒文創新旅風，陽光奔放自由行

繽紛熱鬧，美食匯聚的花蓮市中正路上，捷絲旅花蓮中正館，是晶華麗晶酒店集團旗下「Just Sleep」品牌在東台灣的延伸，承襲五星級飯店血統，服務品質上高規格要求，實踐平易價格，五星級的頂級享受。離火車站僅15分鐘車程，對面是花蓮最知名小吃「液香扁食」，而遊客必買的伴手禮店「曾記麻糬」就在咫尺。

前身是美琪戲院，區域充滿人文藝術氣息，獨特的歷史背景讓花蓮捷絲

旅在設計上加入文創元素，以求在原本輕鬆簡約的主題中更接近一間「文創旅店」。

外觀以灰色和暗棕色的不規則長型格狀柵欄，簡單勾勒出捷絲旅一貫的低調簡約風格，空間上比其他捷絲旅寬敞許多。

寬敞的飯店大廳，燈光自然運用，大型的落地窗讓陽光從外灘進室內。挑高的天花板用交錯的斜置木板裝飾，呈現更寬敞的空間感。沒有各種華麗的物件裝飾，以樸素簡約的風格，搭配廳內展示的各類花蓮當地藝術品。白色典雅的大廳櫃台前，休息區的沙發桌椅上幾乎要被入住的旅客坐滿，大多是深度或觀光旅遊，家庭

或團體客人為主。

　　備有多間寬敞的家庭房，提供全家出遊的旅客舒適的住宿環境。98間精巧客房，俐落簡約，白色和暗色上下平行延伸視覺，呈現一股優雅簡樸的質感。床前設有長形的木質書桌，運用「走廊」的概念，房間的動線簡單俐落。少了原有說明旅店設施的直覺化圖案，讓整個空間更加灑脫大方。房間內大片的落地窗讓陽光自然穿透進房間，位於窗旁的長型躺椅，可以直接在房內觀賞戶外的花蓮景致。部分房型，用透明玻璃將衛浴間和臥室做出似有若無的隔間，增加房間的透視感，對入住的情侶或夫妻旅客，增添生活情趣。

書香氣息日不落，美味創意素食料理

　　位於二樓的圖書館，是花蓮捷絲旅想將旅店貼近文創風格的展現。眾多藏書，在極富書香氣息的設計布置下，運用交錯的大型灰色梁柱搭配原木色、近二樓高的書櫃，表現旅店的空間感，保留旅店的前身——美琪戲院的原有架構，展現新舊空間與文化交融。圖書館以更接近大眾的角度作為藏書的方向，所以在書架上可以發現許多漫畫書或許多動漫模型的陳列，打破一般對圖書館的嚴肅印象。以豐富多元的書籍類型，提供短暫放鬆與無壓力的閱讀環境，讓我在白天疲累的行程後，有一段安頓身心的精神時光。

　　充實了精神食糧，口腹之慾也能在這裡獲得滿足。館內提供了晶華麗晶首度跨足無肉料理的健康蔬食創意餐廳：「Just V」義泰蔬活食堂，供應義式及泰式蔬食套餐。「炭烤乳酪拖鞋」乍看有違背無肉原則的香腸、花枝等食材，卻是道清新的創意美饌，以茄子代替香腸、起司代替花枝，創造以假亂真的美味料理。「Just V」出人意表的地方，讓許多不熱衷素食的賓客，在精湛的美食魔法下被徹底收服。

　　飽餐一頓後，我到鄰近的南濱海岸及新興的文化創意園區，眺望山海美景，感受鮮明活躍的創意能量，十分愜意，生活品質也要講求哲學。這裡讓我明白大自然的力量，那些看似無解的生活習題，如果答案在這個世界或這個天地之間，那我就要去尋找它，擁抱它。

inhouse hotel
薆悅酒店

C/P值 TOP

INFO

🏠 台北市萬華區西寧南路 107 號
☎ 02-2375-3388
💲 單人房 5000
　 精緻防 6000
　 豪華房 7200

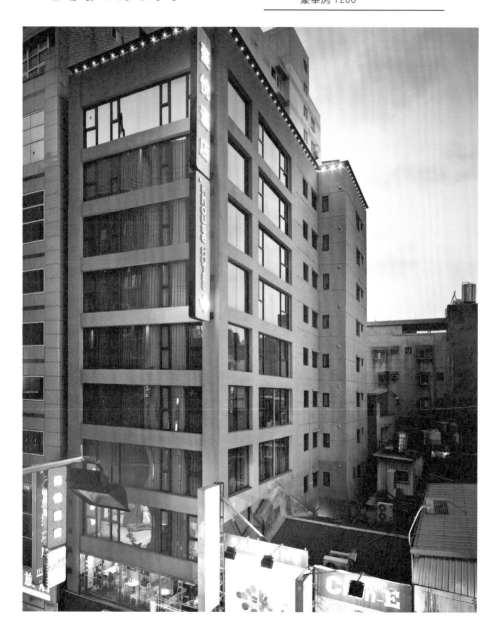

答、答、答，踩在雨水潤濕的柏油路上，蹬音就像打字機的聲音。撥開西門町電影街的布幕，無限反叛的曾經歷歷在目，摘下面具，底下的面容如此可愛多情。

紅磚牆內驚喜，低調懷舊美好

　　引領娛樂時尚的資深品牌「inhouse」跨足成立，由素有「夜店教父」稱號的知名設計師——蘇誠修規畫設計的「薆悅酒店」（inhouse hotel），將娛樂時尚色彩，融入西門町悠久的歷史氣息與獨特的流行文化，體現時代的溫度，結合潮流與時尚，如同一杯基底醇厚又混合刺激風味的創意調酒，炫目耀眼，成為商圈新亮點。

　　磚紅色外牆，呼應地標紅樓，散發老時代的氛圍，招牌用粉紅和桃紅色，做為燈光色調，帶出一種與流行反差的獨立風格。飯店大廳內部的石材建築元素，以魚鱗板工法製作而成，空間運用大量的紅黑配色，搭配慵懶多彩的燈光，呈現出迷幻新鮮的誘人情境。除了幾許奢華與絢麗的現代設備，空間設計低調略帶懷舊。陳設的座椅有1960年代的經典沙發，還有舊時代的藤椅，桌上的燭光蠟燭，殘印出天花板上的國徽設計。這些設計呈現60年代單純儉樸的無憂氣氛，在狂歡之餘，重新體認到西門町過去所象徵的美好風情。

別出心裁，包裝西門百年風華

　　蔓悅酒店的住宿房間，展現迴異的風格。關上房門，將酒店大廳的濃豔色彩擋在門外，門裡是一片溫暖又帶點樸素的清新色感，搭配簡約的木質家具，舒適放鬆的居家氣氛。打開房內的燈光，LED的冷豔照明瀰漫，頓時充滿前衛的時尚感。酒店中

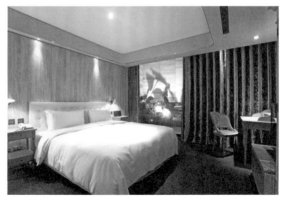

的家具，全都從法國進口，純手工桃花心木製品，呈現出一股普羅旺斯的風味，來自印度高檔的大理石地板，給旅客頂級享受的心意。房間提供義大利進口的復古冰箱，與手機連接使用的頂級品牌音響，無處不是獨到品味的細膩展現。

設計師蘇誠修，對台灣文學和西門町 60、70 年代的氛圍情有獨鍾，酒店中不同房型，滲入不同文學和藝術痕跡，例如出自作家白先勇《永遠的尹雪艷》的拼貼文字裝飾。窗簾厚實有份量，象徵鄰近的電影街上，戲院內放映銀幕的兩旁布幕，懷想舊時台北人的時髦去處。衛浴間設計大膽時尚，採用玻璃隔間，視線可以從房間內穿透到衛浴間，燈光運用呈現浪漫放肆的氣息。

開放式的「Prive」酒吧，宛如小型的夜店，DJ 播放音樂襯著優美的夜幕，提供種類豐富的紅白酒和調酒，華麗燈光下，淺嚐台北夜生活的迷離夢幻。Café Wakuwaku 位於酒店二樓，全天候供應美食，從早餐到宵夜隨時供應各色餐點，寬敞明亮的現代風格空間裡，品嚐酒店自家烘焙的咖啡豆、漢堡三明治，還有代表台灣的美食——牛肉麵。

牆邊整面落地窗，西門町熙來攘往的人車風景，追撫今昔的歲月之感。私密又隨性自在的情調，舊時代氛圍摩擦新時代光彩，衝突又極為調和的住宿體驗，別出心裁的在時尚與潮流裡，融合難得的人文藝術以及歷史回顧，呈現出西門町別無分號的百年風華。

人生初見，記憶草圖亙久也會隨風吹不見，無法估計失去情感的重量，幸有薆悅桃紅招牌誌西門，提醒了我：貯存記憶的的另一種方式，就是執行。

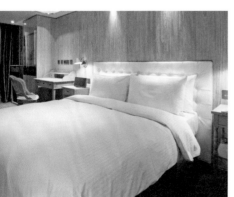
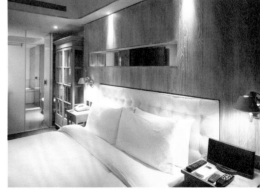

70 家優質飯店

享受吧！絕美旅店——100 大臺灣人氣旅館輕鬆旅行

香格里拉遠東國際大飯店(台南)

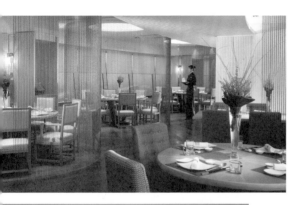

香格里拉台南遠東國際大飯店位於台南市東區最高摩天大樓,緊鄰火車站。334間客房,室內平均面積50平方公尺,為台南各酒店中最寬敞。設有4間風格獨具的餐廳與酒吧,其中「醉月樓」是南台灣唯一提供道地淮揚菜的餐廳。

INFO

🏠 台南市東區大學路西段89號
☎ 06-702-8888
$ 客房 8500+15% 起
　豪華閣客房 12000+15% 起
　套房 24000+15% 起

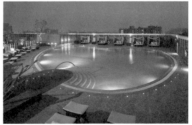

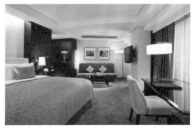

捷絲旅高雄中正館

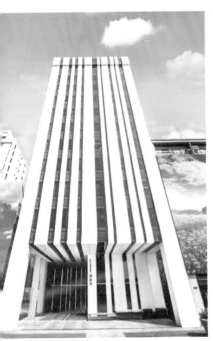

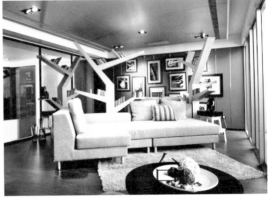

　　捷絲旅高雄中正館緊鄰高雄捷運技擊館站，搭乘捷運即可到達西子灣與瑞豐夜市等著名景點，距小港國際機場 15 分鐘車程。擁有 158 間精巧客房，備有頂級淋浴設備、無線上網、衛星電視等，是商務人士與背包客最佳選擇。

INFO

🏠 高雄市苓雅區中正一路 134 號
☎ 07-972-3568
💲 精緻雙人房 6500
　　豪華四人房 8000

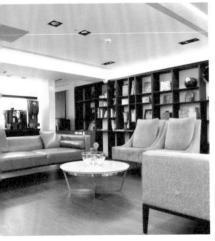

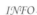

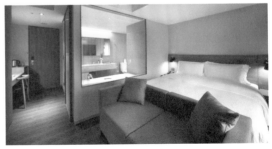

富驛商旅

INFO
- 🏠 高雄市中華三路 81 號
- ☎ 07-970-8777
- 💲 舒適房 3200+10%
 時尚房 4800+10%

　　富驛商旅緊鄰高雄捷運市議會站，距六合夜市僅 8 分鐘路程，交通方便。123 間精緻客房，館內附設多功能會議室、早餐廳、咖啡廳、網路交誼廳及自助式洗烘衣設施，提供無線網路、　郵政服務與外幣兌換，滿足旅客不同需求。

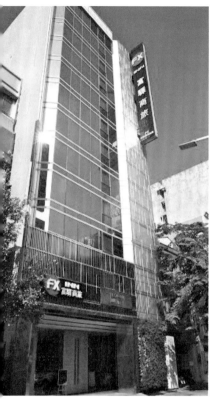
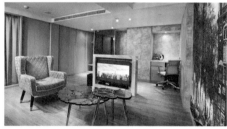
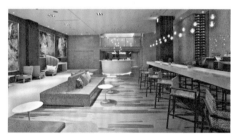

春天酒店（北投）

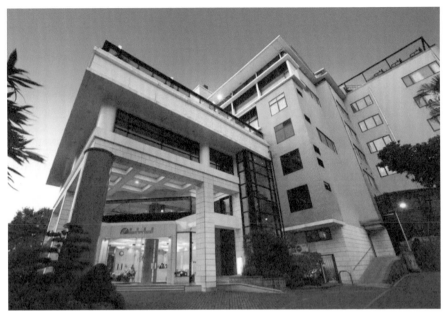

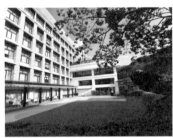

北投春天酒店矗立於群山幽谷間，鄰近大磺嘴源頭、北投溫泉博物館、北投文物館與富有特色的臺北市立圖書館北投分館。明亮落地窗與花園景觀，打造獨特夢幻風情，精緻溫泉環境與細膩寢具備品，讓旅客擁有完全的休憩。

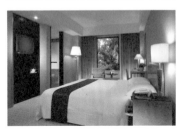

INFO

🏠 台北市北投區幽雅路 18 號
☎ 02-2897-2345
💲 春天本館　7200+10% 起
　　雪村館　　12000+10% 起

君鴻國際酒店（高雄）

君鴻國際酒店位於南臺灣最高「高雄85大樓」的37至85樓，置身高科技建築中，視野遼闊，景緻迷人，並位居海陸空交通樞紐。飯店周邊為捷運紅線R8三多商圈站，緊鄰六大百貨與三大影城，交通便捷，適合洽公與自助旅行購物。

INFO

🏠 高雄市苓雅區自強三路 1 號 37-85 樓
☎ 07-566-8000
$ 市景房 8000+10% 起
　 海景房 9500+10% 起

華園飯店（高雄）

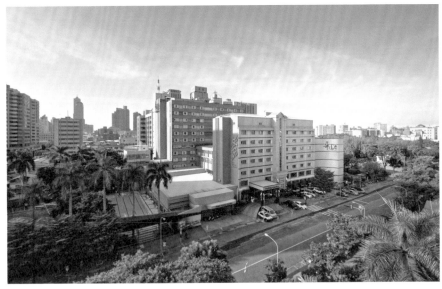

　　高雄華園飯店座落愛河與六和夜市的中心，距捷運市議會站僅5分鐘腳程，並鄰近富含歷史人文的鹽埕區。提供270間舒適客房，房型設計明亮寬敞，並設有露天椰林游泳池、專業健身中心、多功能商務中心與 WIFI 無線上網，十分便利。

INFO

🏠 高雄市前金區六合二路 279 號
☎ 07-241-0123
💲 主題雙人房現場價 3200+10%
　（含自助式早餐兩客）
　豪華家庭房現場價 4400+10%
　（含自助式早餐兩客）

永安棧

INFO

🏠 台北市中正區中華路一段 150 號
☎ 02-2331-3161
$ 客房 3800 起、景觀房 4700 起
套房 5800 起

永安棧位於西門町商圈核心，前身為永安大飯店，重新整修後成為西門町建築新地標，並於 2014 年獲得 Asia Rooms Top Rated 獎項。擁有 121 間舒適的住宿空間，隨處可見精緻巧妙的裝置藝術，現代化的設計與色彩營造出不凡質感。

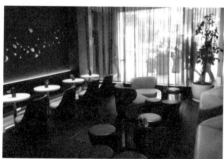

頭等艙

INFO

🏠 台北市中華路一段 144 號 8 樓
☎ 02-2388-2466
💲 星空單床雙人客房 2520 起
　星空雙床雙人客房 2520 起

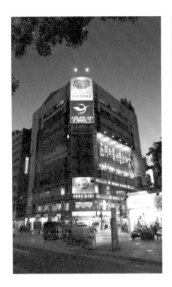

　　頭等艙飯店 Airline Inn Taipei 座落台北市中華路與峨嵋街口，位居西門商圈與百貨精品地區，步行 3 分鐘可至西門捷運站。擁有 43 間典雅客房，每間配置 37 吋液晶電視、精緻淋浴套組與無線上網，完善的規劃與服務令人倍感溫馨。

天玥泉

INFO

🏠 台北市北投區中山路 3 號
☎ 02-2898-8661
💲 精緻客房 6200
　 豪華客房 B 7200、豪華客房 A 7800

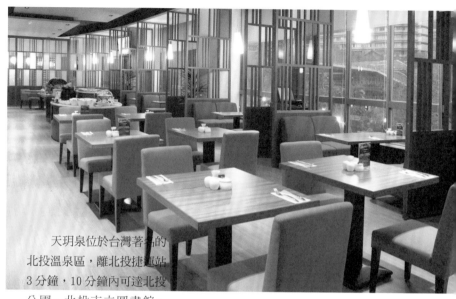

　　天玥泉位於台灣著名的北投溫泉區，離北投捷運站 3 分鐘，10 分鐘內可達北投公園、北投市立圖書館、凱達格蘭文化館與北投溫泉博物館。每間客房皆附有白磺溫泉，大眾湯設有男女裸湯、SPA 等設施，是悠閒愜意之旅的不二之選。

天籟渡假酒店

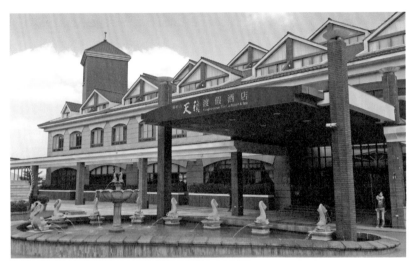

　　天籟渡假酒店座落陽明山後山，每間客房陽台設有半露天溫泉池，擁有磅礡視覺景觀。時尚的湯屋設計與 45 間的舒適客房，曾被綠色米其林旅遊指南喻為「北台灣最佳渡假飯店」，在山巒交疊之處，整個北海岸宛若「天籟」的後花園。

INFO

🏠 新北市金山區重和里名流路 1-7 號
☎ 02-2408-0000
💲 客房 7200+10%
　　主題四人房 13000+10%
　　主題六人房 15000+10%

和昇攬月

INFO

🏠 新北市金山區中信北路 16 巷 38 號
☎ 02-2408-0033
💲 2F 客房 9800+10%
　 3 F 客房 14800+10%
　 5 F 客房 26800+10%

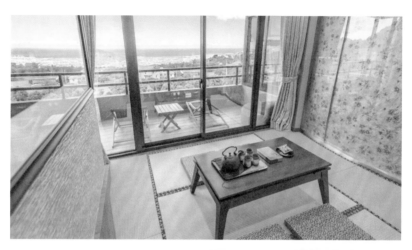

和昇攬月溫泉會館座落
陽明山天籟溫泉區內，是全
台唯一面海景觀溫泉會館。
館內採日式禪風設計，並有
和風服裝區與互動造景區，
提供免費體驗「加賀友禪」
高級和服，營造有如置身日
本之情境。

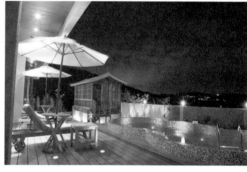

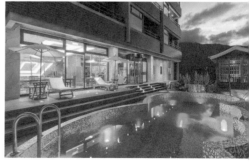

立德溪頭飯店

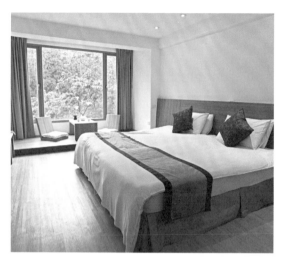

立德溪頭飯店位於南投溪頭森林遊樂區內，擁有豐富自然生態，鄰近麒麟潭、小半天瀑布、鳳凰谷鳥園、天梯等著名景點。飯店建築配合山林景觀，擁有 209 間精緻客房，亦設有可容納 220 人的國際會議廳，是國內外知名的避暑勝地。

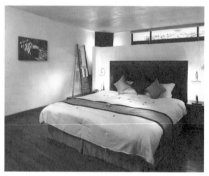

INFO

⌂ 南投縣鹿谷鄉森林巷 10 號
☎ 049-261-2588
$ 漢光樓 2 人房 5520+10%
　大學樓 2 人房 7440+10%
　鳳凰樓 2 人房 7920+10%

圓山大飯店

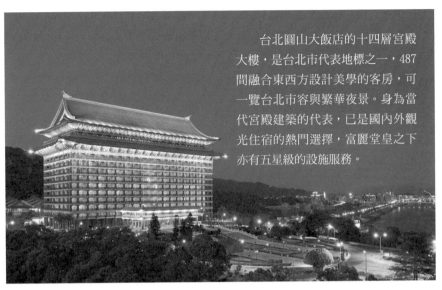

台北圓山大飯店的十四層宮殿大樓，是台北市代表地標之一，487間融合東西方設計美學的客房，可一覽台北市容與繁華夜景。身為當代宮殿建築的代表，已是國內外觀光住宿的熱門選擇，富麗堂皇之下亦有五星級的設施服務。

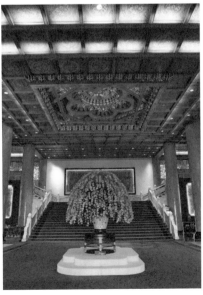

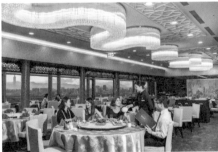

INFO

🏠 台北市士林區中山北路四段 1 號
☎ 02-2886-8888
💲 高級客房 12000+10%
　 菁英商務客房 13000+10%
　 商務套房 18000+10%

老爺酒店（新竹）

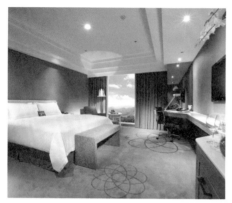

　　新竹老爺酒店是新竹第一家國際觀光飯店，座落於新竹縣、市中心，鄰近新竹科學園區。208 間高雅時尚的客房，全館提供免費無線上網服務，2013 年獲得中華民國觀光旅館最高評等，並連續三年入選「台灣排名前25 大最佳服務」飯店。

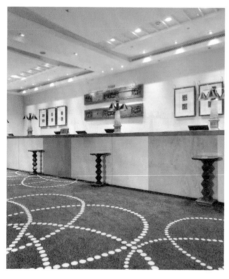

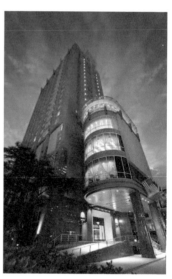

INFO

🏠 新竹縣東區光復路一段 227 號
☎ 03-563-1122
💲 雅緻客房 8000
　豪華客房 8800、行政客房 9500

大億麗緻（台南）

台南大億麗緻位於台南市中心商圈，比鄰新光三越新天地百貨公司，距台南火車站 10 分鐘，鄰近著名景點如赤崁樓、台南孔廟、安平古堡、海安路藝術區等。樓高 22 層，擁有 315 間豪華客房與 6 間風味餐廳，兼具商務、休閒與娛樂功能。

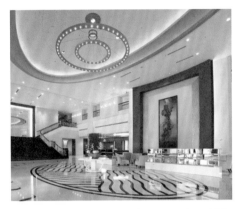

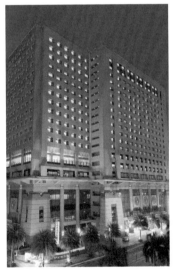

INFO

🏠 台南市中西區西門路一段 660 號
☎ 06-213-5555
$ 客房 8200+10% 起
　 套房 14000+10% 起

香格里拉遠東國際大飯店(台北)

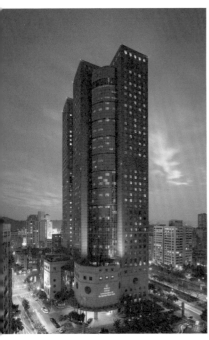

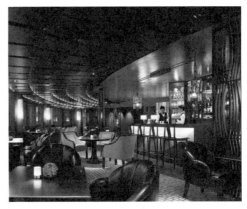

香格里拉台北遠東國際大飯店是台北市內最高酒店，頂樓游泳池與建築可飽覽不遠的 101 大樓美景。擁有 420 間設備齊全、挑高設計的客房，採光明亮。日、粵、滬、義佳餚選擇與頂級隱密的三溫暖、芳療室，提供貴賓一流服務與享受。

INFO
- 🏠 台北市大安區敦化南路二段 201 號
- ☎ 02-2378-8888
- 💲 客房 8500+15% 起
 豪華閣客房 12000+15% 起
 套房 24000+15% 起

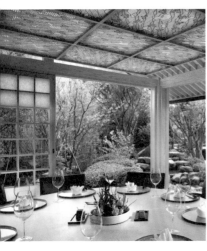

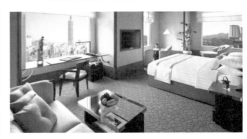

悅棧

INFO ———

⌂ 台中市西屯區市政路 480 號
☎ 04-2258-3955
$ 享悅客房 12000
　奇悅客房 12000、卓越客房 18000

　　悅棧酒店座落於台中七期的柏地廣場，擁有豪宅格局與便利的地理位置，緊鄰逢甲夜市、新光三越、大遠百與秋紅谷生態公園。飯店進駐多間主題餐廳，提供客製化服務，頂樓的「Mirage」音樂餐廳，不定期舉行時尚派對。

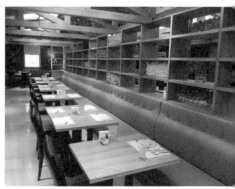

花季度假飯店（高雄）

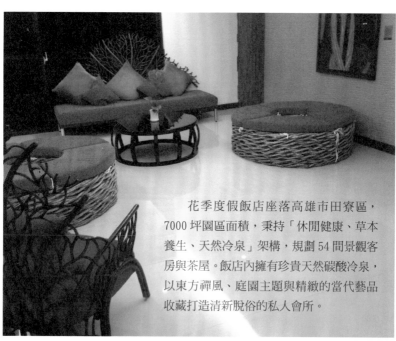

　　花季度假飯店座落高雄市田寮區，7000 坪園區面積，秉持「休閒健康、草本養生、天然冷泉」架構，規劃 54 間景觀客房與茶屋。飯店內擁有珍貴天然碳酸冷泉，以東方禪風、庭園主題與精緻的當代藝品收藏打造清新脫俗的私人會所。

INFO

🏠 高雄市田寮區南安村崗北路 111 號
☎ 07-636-2288
💲 精緻套房 13800+10%
　 和式套房 13800+10% 起
　 玉蘭軒 13800+10% 起

福華大飯店（台中）

台中福華大飯店位於台中市交通樞紐中心、中港交流道旁，共有 155 間精緻客房，鄰近高鐵與各商業購物點。飯店提供多元美食服務，包括江浙、粵式、西式等精緻料理，另有各式私人包廂選擇，是洽公旅遊的休憩優選。

INFO

⌂ 台中市西屯區安和路 129 號
☎ 04-2463-2323
$ 單床房 7600+10% 起
　 雙床房 8000+10% 起

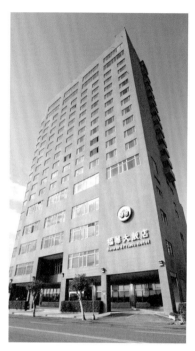

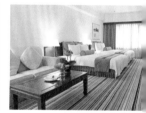

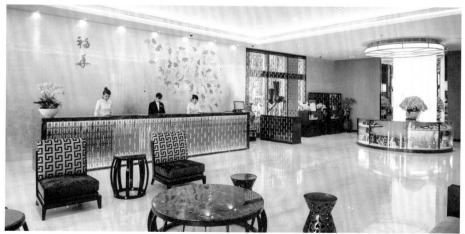

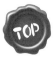

成旅晶贊（蘆洲）

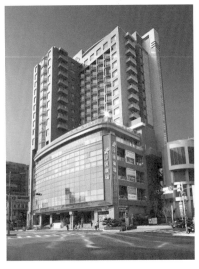

成旅晶贊飯店（蘆洲）位於台北徐匯廣場，結合美食、購物、交通與住宿的複合功能，是為新型態都會風格飯店。擁有 140 間時尚雅致的舒適客房，融合 藝術裝置與流動光線的現代設計，輕鬆自在的私人空間，貼心滿足賓客的多元需求。

INFO

⌂ 新北市蘆洲區中山一路 8 號
☎ 02-2285-5799
$ 晶贊標準房 5200+10%
　晶贊雙人房 5600+10%
　晶贊豪華房 6000+10%

劍湖山王子大飯店

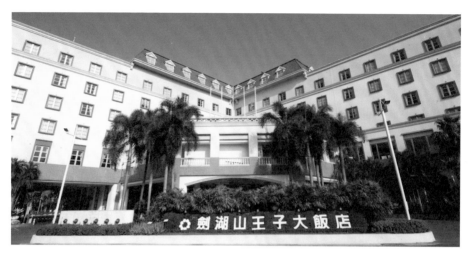

　　劍湖山王子大飯店位於台灣咖啡故鄉—雲林古坑，是擁有60公頃主題樂園「劍湖山世界」的國際度假場所。飯店擁有多功能會議室與293間精緻客房，提供中、日、西式不同美食選擇，是遊樂、住宿、休閒與美食一次體驗的最佳地點。

INFO

 雲林縣古坑鄉永光村大湖口 67-8 號
☎ 05-582-8111
$ 客房 5000+10% 起
　套房 20000+10% 起

友山尊爵酒店

INFO

🏠 南投縣埔里鎮樹人路 131 號
☎ 04-9298-1122
💲 雙人房 7600+10%
　 四人房 10000+10%
　 家庭房 14000+10%

　　友山尊爵酒店為友山營造集團跨足飯店業的經典首作，擁有 360 度旋轉餐廳與超大星光泳池，提供高雅精緻的各式套房，為清境農場、日月潭、合歡山、埔里旅遊住宿的好選擇。全新的現代風格建築已成為中部風景區的新地標。

洛碁商旅

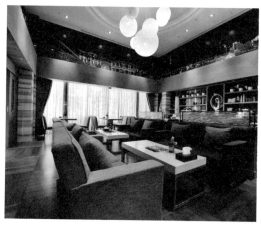

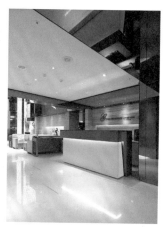

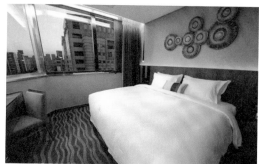

　　洛碁商旅座落台北市中山區，步行8分鐘可至捷運中山站。室內設計採都會簡潔風格，流線造形、木製傢具，營造出居家時尚的舒適感。客房內「雙門式衣櫥」的創新貼心設計與各式科技備品，提供旅客輕鬆擺置私人物品與絕佳享受。

INFO

🏠 台北市中山區建國北路一段 140 號
☎ 02-2509-5151
💲 經濟客房 3500
　　豪華客房 6500、洛碁套房 15000

凱撒大飯店（台北）

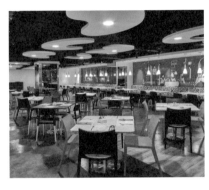

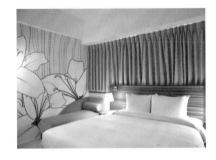

台北凱撒大飯店位於台北火車站都會核心，緊鄰高鐵、捷運、公車與長途客運等重要交通樞紐。擁有478間精緻客房，附設Wi-Fi、小型會議室、國際快遞、影印傳真等貼心服務，並推出獨特的「站前套房」，是商務人士的最佳選擇。

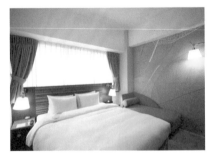
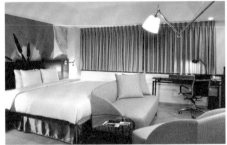

INFO

🏠 台北市中正區忠孝西路一段 38 號
☎ 02-2311-5151
💲 精緻客房 8500
　　豪華客房 9500、悠遊客房 13000

嘉義商旅

INFO

🏠 嘉義市西區垂楊路 866 號
☎ 05-225-5999
$ 晨曦 標準套房 4800+10%
　旭日 經典套房 5600+10%
　曙光 經典套房 6200+10%

承億文旅嘉義商旅座落嘉義市中心，距嘉義火車站 10 分鐘路程，緊鄰新光三越、遠東百貨、嘉義夜市與各景點。飯店採文創設計風格，提供 3 種房型選擇，打破傳統空間格局，創造出新的建築結構與自在的角落風情。

中國麗緻

中國麗緻大飯店為陽明山國家公園境內唯一五星級旅館，備有 47 間各式客房，距市區約 30 分鐘車程，是環繞自然美景的休憩首選。飯店內的大眾溫泉池引自「中山樓」發源的白礦溫泉，並有大片的明亮玻璃與庭園造景。

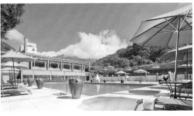

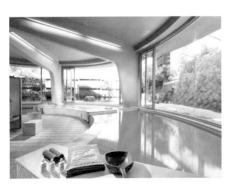

INFO

🏠 台北市士林區格致路 237 號
☎ 02-2861-6661
💲 觀雲套房 16000+10%
　 紗帽溫泉房 9000+10%
　 雅緻溫泉 8500+10%

知本老爺

INFO
🏠 台東縣卑南鄉溫泉村龍泉路 113 巷 23 號
☎ 089-510-666
💲 客房 7800+10% 起
　　套房 12600+10% 起

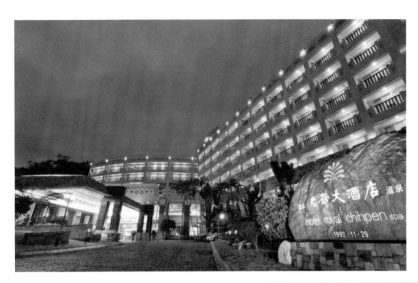

知本老爺酒店位於台東知本溫泉區內，緊鄰知本森林遊樂園區，是東台灣第一家國際溫泉渡假旅館。環繞於青翠山林與多樣生態間，備有 183 間各式客房，亦附設溫泉浴場、Spa 等多項休閒設施，曾獲觀光局評鑑五星級肯定。

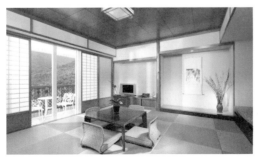

日暉（台東池上）

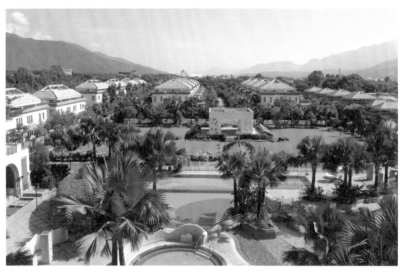

日暉國際渡假村位於花東縱谷中心，北鄰花東富里鄉，南與關山相接，擁有得天獨厚的地理位置。擁有119間附設景觀露台的各式客房，Villa區提供私人游泳池、景觀庭園、獨立臥室與私密空間等，是東台灣新興的熱門渡假場所。

INFO

🏠 台東縣池上鄉新興村新興 107 號
☎ 089-862-222
$ 池上溫泉 Hotel 區 10000+10% 起
 102 總統 Villa 區 22000+10% 起

高雄福華

INFO

🏠 高雄市新興區七賢一路 311 號
☎ 07-236-2323
💲 豪華單床房 6800
　　豪華雙床房 7600、豪華家庭房 9200

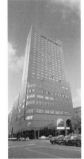

　　高雄福華飯店座落市區商業中心，樓高三十層，俯瞰大高雄全景。鄰近愛河、西子灣、六合夜市等景點。距左營高鐵站及小港國際機僅 20 分鐘車程，步行 10 分鐘可至高雄紅橘線捷運交會的美麗島站，交通十分便捷。

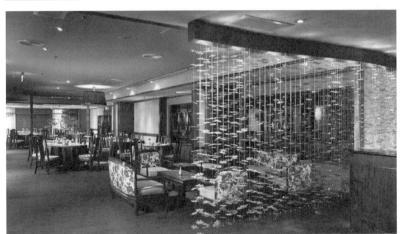

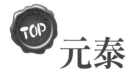

元泰

INFO

⌂ 澎湖縣馬公市新店路 477 號
☎ 06-921-1111
$ 簡潔雙人客房 5500
雅緻二人客房 6000、經典三人客房 7000

元泰大飯店座落澎湖馬公市區與機場往來要道，距機場僅 10 分鐘車程，市中心 5 分鐘可抵達。另外 3 分鐘車程即可搭乘同通往南海的交通船體驗真實漁村生活。飯店備有 77 間峇里島風味客房，每間浴室皆有專屬養生多功能的 SPA 水療機。

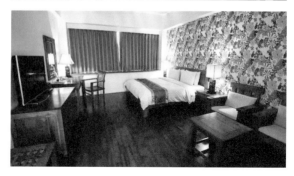

王朝大飯店

INFO
- 🏠 台北市敦化北路 100 號
- ☎ 02-2719-7199
- 💲 精緻客房 7700+10%
 豪華套房 12000+10%
 貴賓套房 18000+10%

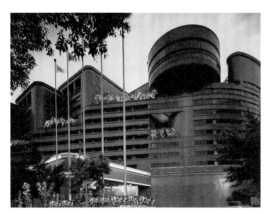

　　王朝大飯店位處台北市商業金融中心，鄰近捷運松山線台北小巨蛋站，距松山機場五分鐘車程。擁有 745 間各式客房，餐廳提供中式料理與歐式自助餐各色餐點。此外有 10 人以下小型會議室與可容納 1800 人的宴會場地，滿足不同需求。

桂田酒店（台南）

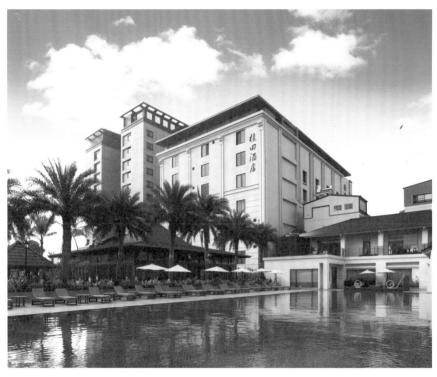

台南桂田酒店 2007 年成立，是台南市首座度假型酒店。位於台南市永康區，距永康交流道 3 分鐘車程，距市中心 20 分鐘車程。提供一般二至四人型客房外，更有 25 坪大的豪華六人房，適合團體或大家庭入住。

INFO

🏠 台南市永康區永安一街 99 號
☎ 06-243-8999
💲 雙人房 4235 起
　 三人房 5500 起、四人房 6545 起

神旺大飯店

INFO

🏠 台北市忠孝東路四段 172 號
☎ 02-2772-2121
💲 客房定價 6000 起（贈早餐）
　 參考優惠房價 4500 起（贈早餐）

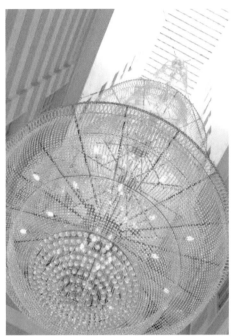

　　神旺大飯店座落台北金融與時尚最精華地段—忠孝東路。緊鄰松山機場、台北 101、國父紀念館、台北世貿中心。備有 268 間客房，以歐洲文藝復興為基調。因創辦人喜愛收藏藝術，飯店內隨處可見畫作雕塑與古董家飾。

大倉久和

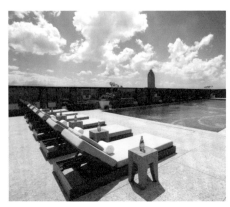

大倉久和位於國際精品林立，與金融商務與人文薈萃的台北市南京中山商圈，為日本大倉品牌 Prestige 系列飯店。擁有 208 間客房與套房，提供健身房、頂樓泳池、三溫暖等設施，服務承襲「親切」與「親和」的日式精神。

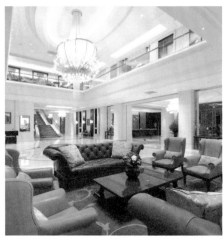

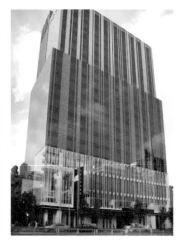

INFO

🏠 台北市南京東路一段 9 號
☎ 02-2523-1111
💲 菁英客房 15000
　 大倉菁英客房 16000、尊榮客房 18000

寒舍艾美

INFO

🏠 台北市信義區松仁路 38 號
☎ 02-6622-8000
💲 豪華客房二小床 25410
　　豪華客房一大床 25410
　　艾美行政客房 30030

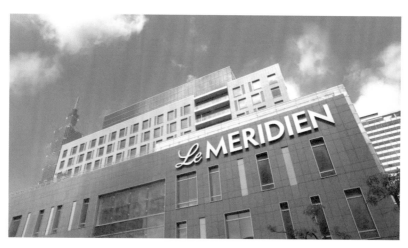

寒舍艾美酒店位於台北市新興商業與時尚地帶—信義計畫區，緊鄰台北 101，周邊金融與百貨商場林立。160 間客房與套房，各擁 38 平方米至 223 平方米不等空間。集團創辦人熱衷藝術收藏，隨處可見各式藝術作品。

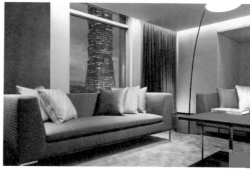

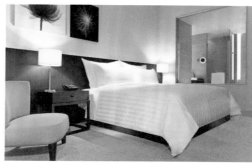

H 會館

INFO

⌂ 屏東縣獅子鄉竹坑村竹坑巷 60 號
☎ 08-877-1888
$ 豪華雙人房 12000
　 豪華單人房 11000、標準雙人房 11000

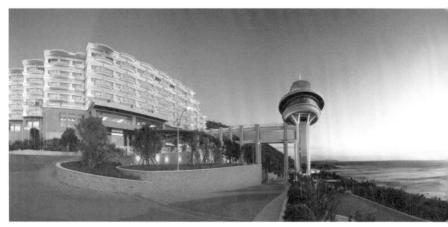

　　H 會館依山面海，最前端 360 度觀景塔坐擁無敵海景，為前往墾丁的屏鵝公路上新興的特色地標。全館 126 間客房，皆有落地景觀窗。餐廳選用當地食材提供中西佳餚。另有為商務人士設置的商務中心，依據需要提供專屬服務。

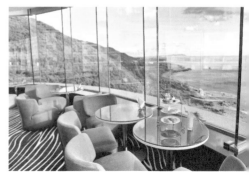

喜來登（新竹）

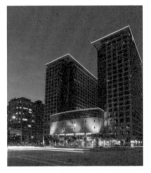

　　新竹喜來登大飯店位於竹北市區中心，距桃園國際機場 45 分鐘、高鐵新竹站 10 分鐘，鄰近新竹科學園區、購物中心與城隍廟夜市。770 間豪華現代客房，提供 24 小時客房餐飲服務，是商旅與休閒兼具的五星級飯店。

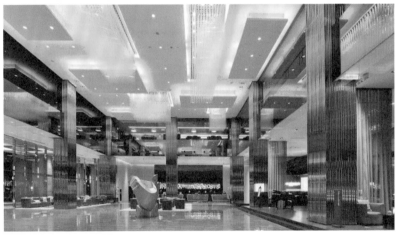

INFO
- 🏠 新竹縣竹北市光明六路東一段 265 號
- ☎ 03-620-6000
- 💲 豪華客房 13000
 行政客房 16000、喜來登套房 25000

兄弟大飯店

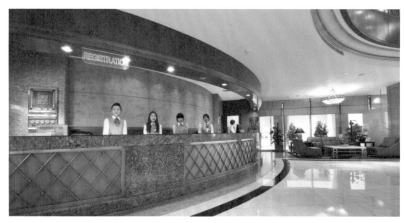

　　兄弟大飯店緊鄰台北捷運文湖線與松山新店線交會之「南京復興站」，坐擁絕佳的交通位置。搭乘捷運可直達松山機場、內湖科技園區、世貿南港展覽館、多處購物商圈、旅遊景點。全館擁有 250 間雅緻客房，七間精緻美食餐廳。貼心溫暖的誠摯服務，讓您輕鬆逛遍台北精華時尚商圈，遊覽北台灣著名觀光景點，遍嘗在地美食小吃。

INFO

🏠 台北市南京東路三段 255 號
☎ 02-2712-3456
$ 單人房 4500+10% 起
　 雙人房 6000+10% 起
　 大套房 12000+10%

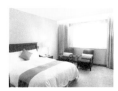

東森海洋溫泉酒店

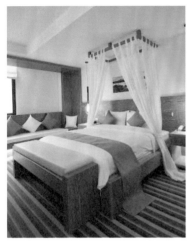

　　東森海洋溫泉酒店坐落於宜蘭頭城，位於北關海潮公園旁。全台最佳療育的文創旅店，天然的地理環境，可觀賞蘭陽八景之二，龜山觀日迎晨曦，北觀聽濤及觀浪；白天吹海風親近山海，夜晚沉浸在海底溫泉的擁抱。

INFO

🏠 宜蘭縣頭城鎮濱海路四段 36 號
☎ 03-978-0782
💲 山景豪華雙人房 10800
　　海景精緻雙人房 12800

怡亨酒店

INFO

🏠 台北市大安區敦化南路一段 370 號
☎ 02-2784-8888
💲 豪華客房 12000
　高級豪華客房 12500
　尊榮客房 13000

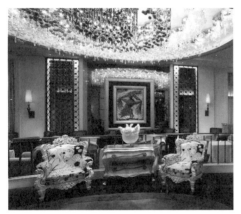

怡亨酒店坐落台北市大安區，步行10分鐘可至捷運大安站，距松山機場約10分鐘車程。鄰近誠品書店、通化夜市等景點。60間客房配備豪華，整體風格時尚華麗，館內更隨處可見世界藝術家如達利、安迪沃荷等大師真跡。

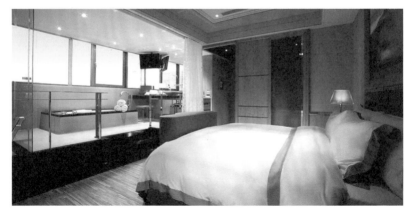

日月行館（南投）

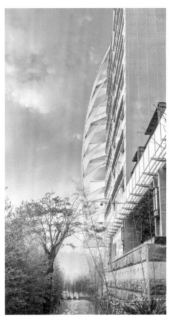

日月行館原址為蔣公行館，坐落日月潭涵碧半島最高點，為一六星級飯店。獨特帆船造型，外觀如一艘遊輪航行潭上，以9999純金箔打造的船桅更創下世界紀錄。館外另設有透明空中步道，是日月潭唯一可300度飽覽湖光山色之處。

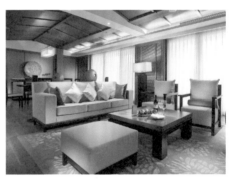

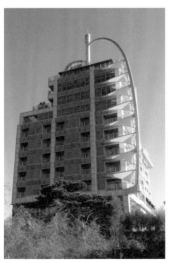

INFO

🏠 南投縣魚池鄉水社村中興路139號
☎ 049-285-5555
$ 日月客房 20000
　庭園客房 30000
　船桅套房 38000

日月千禧酒店（台中）

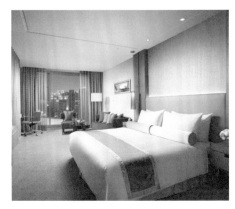

　　日月千禧酒店位於台中市政七期，是中部首家國際頂級酒店。距逢甲夜市、自然科學博物館20分鐘車程。237間客房精緻寬敞，高級客房更擁有「One Touch」專屬服務，只要輕按電話即可享有24小時全天候的專人服務禮遇。

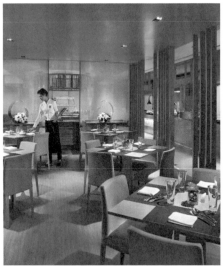

INFO

🏠 台中市西屯區市政路 77 號
☎ 04-3900-8889

美麗信花園酒店

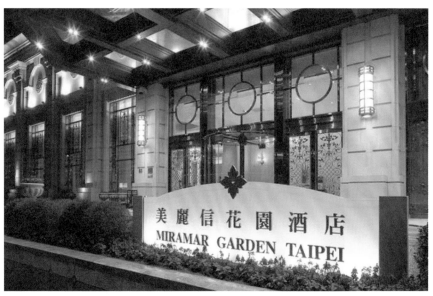

　　美麗信花園酒店圍城是商旅度假型酒店，位於中山區市民大道旁，步行 10 分鐘可至捷運忠孝新生站。鄰近台北東區與光華商場。風格結合歐式古典與現代摩登，擁有 203 間舒適客房。「平價奢華」的定位受旅客與商務人士歡迎。

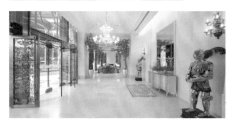

INFO
🏠 台北市中山區市民大道三段 83 號
☎ 02-8772-8800
$ 豪華客房 8000
　 商務客房 10000
　 精薈客房 11000

清新溫泉（台中）

　　清新溫泉飯店座落台中大度山，可遠眺中央山脈與台中港區。距交流道與台中高鐵站皆 10 分鐘車程。飯店溫泉為天然的碳酸氫鈉泉，無色無味，水質純淨，別稱「美姬泉」，是中部地區唯一溫泉度假飯店。

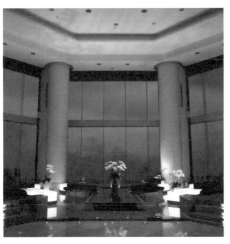

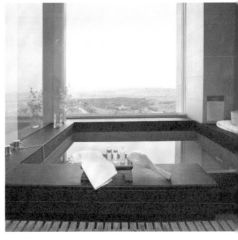

INFO

🏠 台中市烏日區溫泉路 2 號
☎ 04-2382-9888
$ 精緻客房 6000+10%
　清新單 / 雙人房 9000+10%
　城市景觀房 9600+10%

煙波大飯店（花蓮）

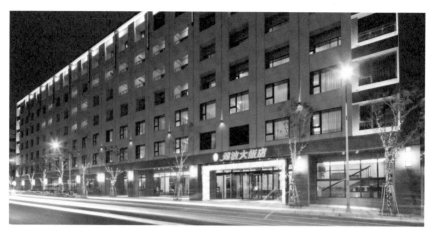

　　花蓮煙波大飯店位於花蓮市美
崙區，綠樹成蔭且人文薈萃的花蓮
藝文中心旁。距花蓮火車站 10 分鐘
車程，鄰近松園別館、石雕博物館、
美崙山生態公園。擁有 213 間舒適
客房，另有健身房、蒸浴室、兒童
娛樂室等多樣娛樂設施。

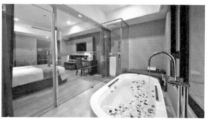

INFO

🏠 花蓮市中美路 142 號
☎ 03-822-2666
$ 豪華客房 6600+10%
　豪華雙人房 6600+10%
　豪華三人房 7400+10%

鹿鳴溫泉酒店

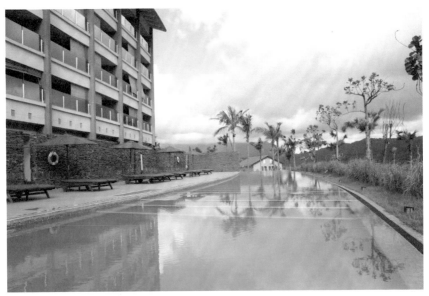

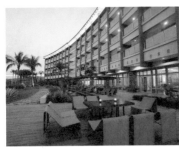

　　鹿鳴溫泉酒店坐落於台 9 線 355k 花東縱谷平原台地上，距離鹿野高台熱氣球嘉年華會場僅 5 分鐘車程。鄰近紅葉少棒紀念館、布農部落等景點。兩百餘間客房皆設景觀浴池，溫泉水與紅葉溫泉同脈，取自鹿野溪紅葉谷地底的碳酸氫鈉泉，曾獲米其林指南推薦為五星級飯店。

INFO

🏠 台東縣鹿野鄉中華路一段 200 號
☎ 089-550-888
💲 鹿春溫泉精緻客房 8800+10%
　 鹿情蜜月溫泉客房 9200+10%
　 鹿景豪華溫泉客房 9600+10%

知本金聯世紀酒店

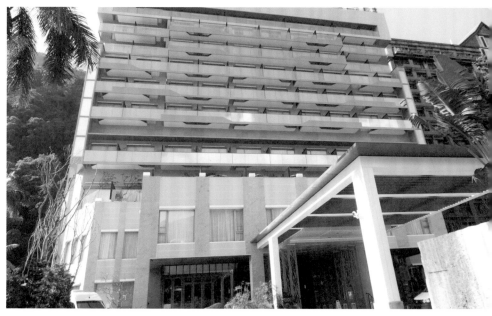

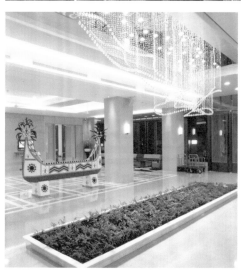

　　知本金聯世紀酒店位於知本溫泉區內，距知本火車站與知本森林遊樂區約 10 分鐘車程。擁有 280 間客房，並有溫泉泳池、露天風呂、健身房等設施，飯店採天然石材打造，館內溫泉為無色無味的鹼性碳酸泉。

INFO

⌂ 台東縣卑龍鄉龍泉路 30 號
☎ 089-515-688
$ 精緻雙人房 8200
　和風家庭房 8200
　麗景和風家庭房　8800

台北 W 飯店

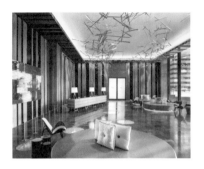

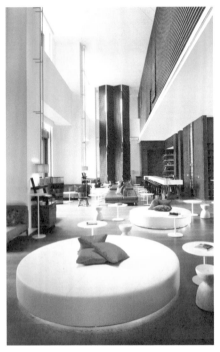

　　台北 W 飯店位於時尚金融精華地帶的信義計畫區，近捷運市政府站出口，步行 10 分鐘至台北 101。405 間客房風格現代時尚，皆有落地窗盡收台北市景與山景。餐點選擇多樣，泳池畔酒吧更是時尚人士聚集地。

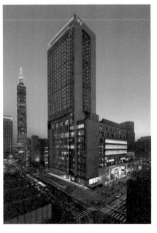

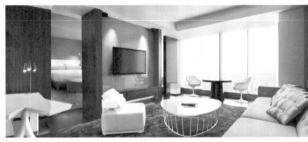

INFO

🏠 台北市信義區忠孝東路五段 10 號
☎ 02-7703-8888
💲 12000+ 服務費 10% 及稅金 5% 起

涵碧樓

INFO
🏠 南投縣魚池鄉水社村中興路 142 號
☎ 049-285-5311
💲 時尚之旅住宿 + 兩客套餐
湖景套房 14800+10%(平日)
湖畔套房 13600+10%(平日)

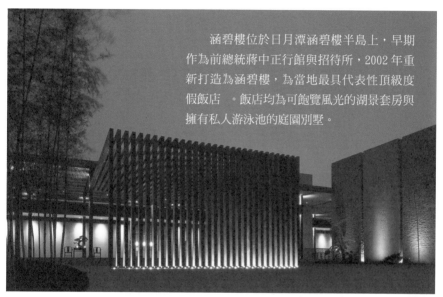

涵碧樓位於日月潭涵碧樓半島上，早期作為前總統蔣中正行館與招待所，2002 年重新打造為涵碧樓，為當地最具代表性頂級度假飯店 。飯店均為可飽覽風光的湖景套房與擁有私人游泳池的庭園別墅。

君悅

INFO

🏠 台北市信義區松壽路 2 號
☎ 02-2720-1234
💲 客房 16000+15%
　 豪華 16600+15%
　 套房 24000+15%

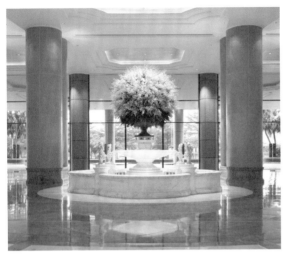

　　台北君悅酒店為五星級酒店，位於信義計畫區，緊鄰台北 101 與世貿中心，步行 4 分鐘至捷運台北 101 站。擁有 852 間高級客房，設計均以原創藝術品妝點出現代風格。另有八間不同類型的餐廳與酒吧，頂樓設有直升機停機坪。

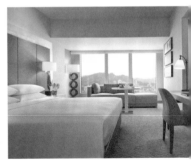

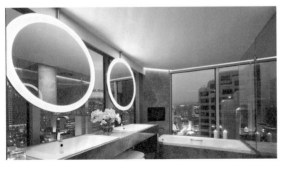

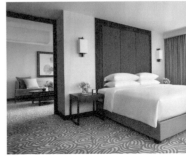

芙洛麗大飯店

INFO

🏠 新竹市民族路 69 號
☎ 03-623-8899
$ 自由客房 9000+10%
　 迷戀客房 12000+10%
　 芙洛麗套房 25000+10%

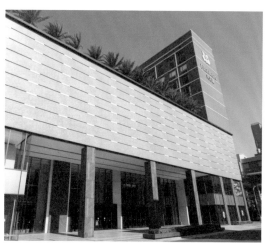

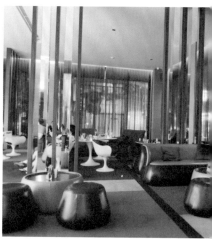

　　芙洛麗大飯店位於新竹市中心，距新竹火車站 5 分鐘車程，緊鄰亞洲最大「Big City 巨城購物中心」。為全國唯一結合婚紗、攝影、婚宴、餐飲與住宿的幸福概念飯店。擁有 72 間舒適客房，並設有七間餐廳提供賓客精緻料理。

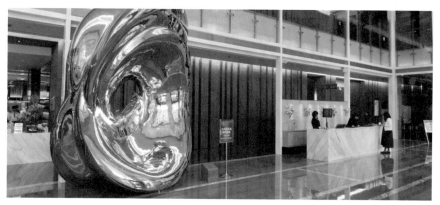

臺邦商旅

INFO

⌂ 台南市安平區永華二街 199 號
☎ 06-293-1888
$ 雅緻客房 3100 起
　 豪華雙人房 3700 起
　 雅緻家庭房 3700 起

臺邦商旅位於台南市政中心正對面,距新光三越 3 分鐘路程,是台南首家精緻商旅。103 間精緻客房以八種不同風格呈現,另有美麗的空中花園、時尚 Lounge Bar 與高級優雅的餐廳,處處可見用心。

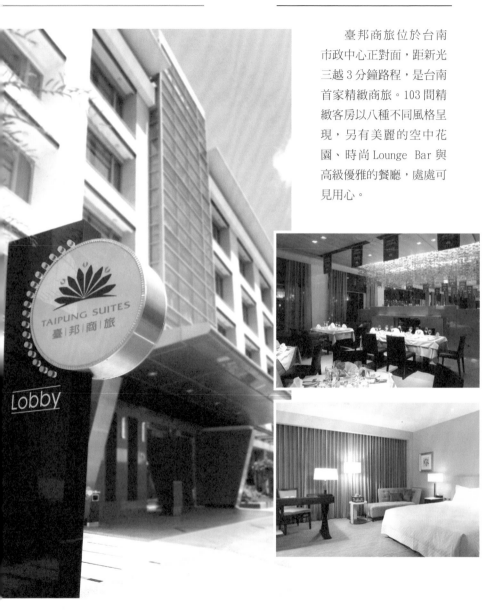

墾丁福華

INFO ─────────

⌂ 屏東縣恆春鎮墾丁路 2 號
☎ 08-886-2323
$ 雙床房　8800+10% 起
　海景房　9500+10% 起
　山景房　9600+10% 起

墾丁福華位於恆春墾丁路上，依山面海充滿南國風情，鄰近墾丁國家公園、南灣與鵝鑾鼻公園，步行即可至熱鬧的墾丁大街，另有專屬通道直達小灣沙灘。擁有 405 間套房，提供度假遊客遠離城市的舒適住宿假期。

竹美山閣

TOP

INFO

⌂ 苗栗縣泰安鄉錦水村橫龍山 35-1 號
☎ 037-941-889
$ 精緻客房 8800+10%
　精緻和式房 8800+10%
　豪華客房 9600+10%

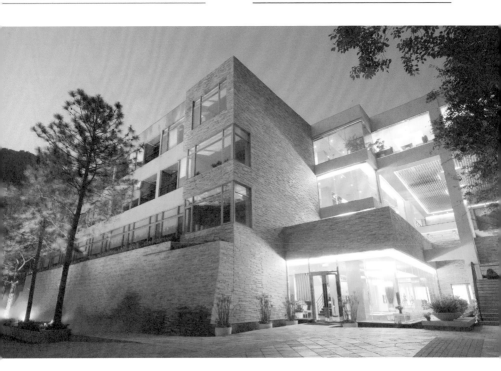

竹美山閣溫泉會館位於苗栗泰安鄉海拔 600 公尺的高山中，群山環抱，雲霧繚繞，猶如人間仙境。館內溫泉為乳白色弱鹼性碳酸溫泉，有「美人湯」之稱。提供多種客房，部分房間設有陽台可遠眺山景。

長榮鳳凰

長榮鳳凰酒店坐落宜蘭知名觀光勝地礁溪溫泉區，步行 10 分鐘可至礁溪車站，鄰近礁溪溫泉公園。2010 年由長榮國際連鎖酒店集團打造，設施完善、服務精緻，獲交通部觀光局評鑑為五星級旅館。

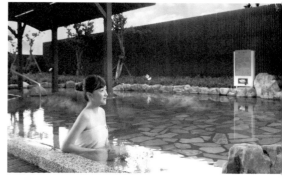

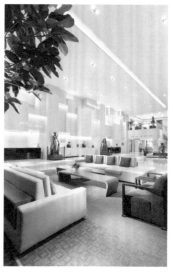

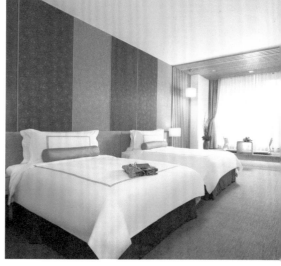

INFO

🏠 宜蘭縣礁溪鄉健康路 77 號
☎ 03-910-9988
$ 雙人房 16600 起
　 三人房 18000 起
　 套房 24000 起

阿里山賓館

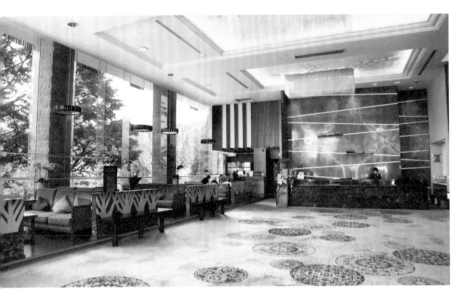

阿里山賓館位於海拔
兩千多公尺的阿里山上，
為全國最高觀光旅館，全
年均溫十度左右，夏可避
暑、冬可賞櫻，並有阿里
山特有的日出雲海與鐵路
森林等美景，現有 105 間
客房，提供遊客得天獨厚
的住宿環境。

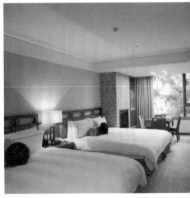

INFO

🏠 嘉義縣阿里山鄉香林村 16 號
☎ 05-267-9811
💲 歷史館平日 5819 元起
　 新館平日 8250 元起

北投加賀屋

INFO

🏠 台北市北投區光明路 236 號
☎ 02-2891-1111
💲 園景和洋標準套房 25000+10%
　 園景和式標準套房 25000+10%
　 園景露天風呂套房 29000+10%

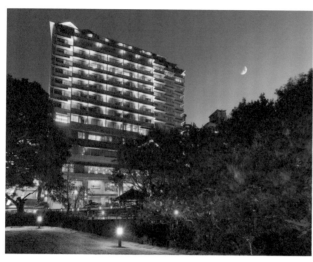

北投加賀屋位於台灣最負盛名的溫泉區中，建築充滿日式風格展現簡約之美。館內溫泉為弱酸性的白磺泉，遊客可選擇大眾或個人湯屋享受泡湯服務。另有多種舒適房型提供度假住宿需求。

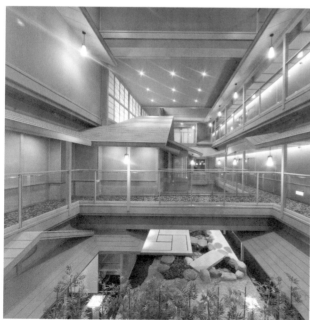

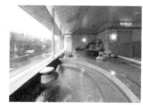

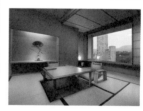

福容大飯店（月眉）

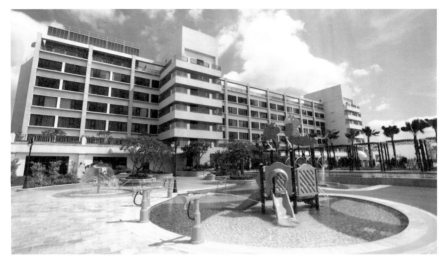

　　福容大飯店月眉位於台中麗寶樂園內，步行五分鐘可至探索樂園與馬拉灣兩座大型主題樂園。擁有 272 間客房，附設健身房、SPA、游泳池及歐式花園廣場，另有萬坪空間打造豪華購物休閒中心，為適合全家出遊的度假型飯店。

INFO

🏠 台中市后里區福容路 88 號
☎ 04-2559-2888
$ 精緻家庭房 9800+10%
　和洋家庭房 10800+10%
　花園家庭房 10800+10%

福容大飯店（墾丁）

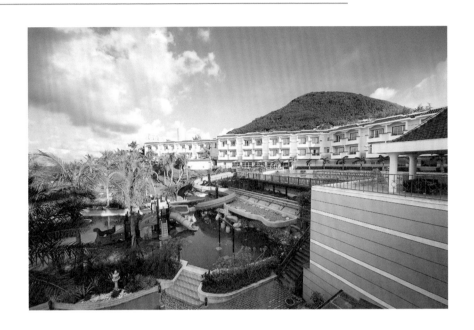

　　福容大飯店墾丁位於墾丁國家公園內，鄰近社頂公園與船帆石。整體建築採西班牙風格，擁有 186 間空調客房，自窗外望去可見巴士海峽與鵝鑾鼻燈塔。除各項休閒與商務設施外，另有兒童游泳池、兒童俱樂部與遊戲室。

INFO
- 🏠 屏東縣恆春鎮船帆路 1000 號
- ☎ 08-885-6688
- 💲 精緻雙床房 7000+10%
 海景豪華雙床房 8000+10%
 海景豪華蜜月房 8500+10%

海灣 32 行館

　　海灣三二行館位於花蓮壽豐鄉台11縣旁，距花蓮市區約10分鐘車程，建築造型簡約，客房皆為海景房。另備有小廚房自助區提供咖啡、茶與小點心，旅客可於戶外躺椅上欣賞海天一色景致。

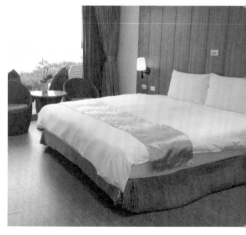

INFO

🏠 花蓮縣壽豐鄉鹽寮村大橋 32 號
☎ 0932-743-232
💲 二人房 7200
　 四人房 8200
　 豪華雙人房 12000

沐舍溫泉會館

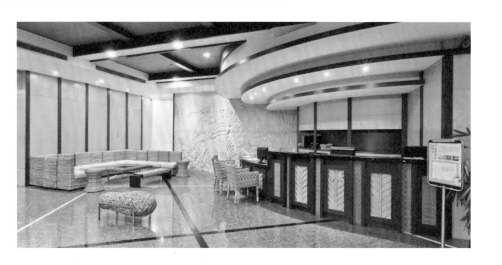

　　沐舍溫泉會館位於金山溫泉街附近，鄰近景點有野柳、獅頭山公園、新金山海水浴場、金包里老街富貴角燈塔等。擁有全台灣唯一純淨的海底溫泉，客房走峇里島浪漫度假風格，房內有室內浴池，戶外另有露天風呂。

INFO
🏠 新北市萬里區大鵬里萬里加投 166-1 號
☎ 02-2408-2559
💲 烏布套房 8000、庫塔套房 11000
　　卡曼套房 13000

儷景溫泉會館（台南）

儷景溫泉會館位於台南白河鎮寺廟林立的大凍山山腳下，除坐擁美麗山景，更有關子嶺獨有的泥漿溫泉。有私人浴池與戶外大眾池提供遊客選擇，是關子嶺風景區裡，第一家榮獲中華民國觀光協會溫泉水質認證的優質良泉溫泉會館。

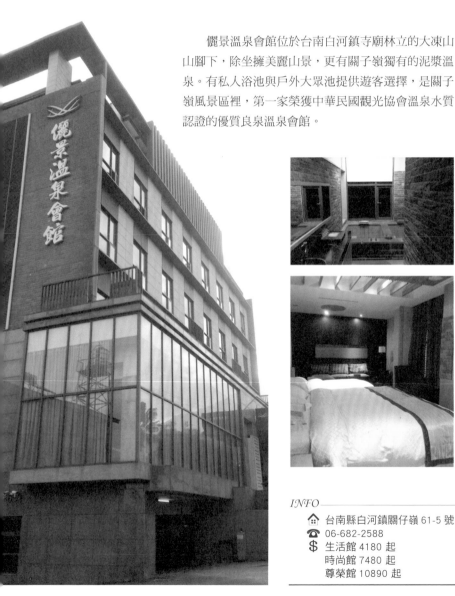

INFO

🏠 台南縣白河鎮關仔嶺 61-5 號
☎ 06-682-2588
💲 生活館 4180 起
　 時尚館 7480 起
　 尊榮館 10890 起

泰安觀止

INFO
🏠 苗栗縣泰安鄉錦水村圓墩 58 號
☎ 037-941-777
💲 I II III 館 7500 -15000
　群山會館 12000 -18000

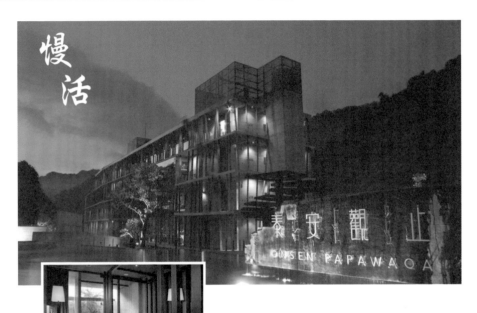

慢活

　　泰安觀止溫泉會館坐落於泰安溫泉風景區泰安橋汶水溪旁，建築以清水模與玻璃構成，充滿極簡主義風格。溫泉源自後山林班地的山谷，為無色無味的碳酸氫鈉泉，館內 66 間客房皆能享受泡湯樂趣，另有 17 座戶外溫泉池可供選擇。

遠心源

水湳洞

INFO

🏠 新北市瑞芳區洞頂路 155-10 號
☎ 02-2496-2345
💲 2F 雅典娜（雙人房 一大床）7500 起
　 2F 維納斯（雙人房 一大床）7500 起
　 3F 艾波娜（雙人房 一大床）6000 起

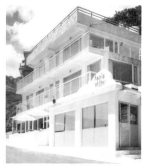

　　水湳洞坐落於台北瑞芳，地處幽靜並坐擁金瓜石與九份別具風情的山城海景。全棟純白歐式建築僅供四間房，不接待兒童，適合熱戀情侶同行。房內整面落地窗將大片陰陽海景盡收眼底。榮獲入口網站票選「全台十大浪漫民宿」第一名。

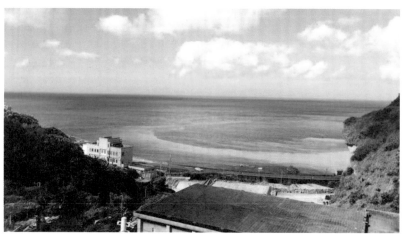

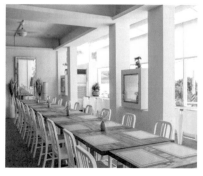

小貓兩三隻（台東）

小貓兩三隻位於台東市區，鄰近台東糖廠，距火車站 10 分鐘車程，並提供車站接送服務。民宿由一對喜愛貓咪的夫婦經營，處處可見貓咪相關用品與擺飾外，更有三隻店貓不定期出沒與客人互動，充滿舒適溫馨的家庭氛圍。

INFO

🏠 台東市中興路二段 90 號
☎ 0963-232-023
💲 202 小貓 2 人房 1700 起
　 201 小貓 4 人房 2600 起
　 301 小貓 4 人房 2600 起

緩慢石梯坪

INFO

🏠 花蓮縣豐濱鄉港口村 1 鄰石梯灣 123 號
☎ 03-878-1789
💲 雙人房 A4500 起
　三人房 5500 起
　四人房 6500 起

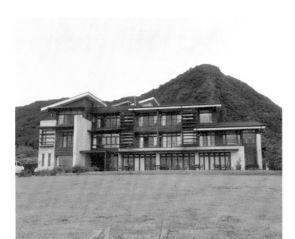

緩慢石梯坪屬於薰衣草森林系列的緩慢民宿，以現代簡約風格建築矗立於石梯坪風景區。客房內大面落地窗可欣賞日出，餐點選用當地新鮮食材。位置依山傍海，盡顯遺世獨立的慢活哲學，管家專人服務方式，令旅客有賓至如歸的感受。

東森山林渡假酒店

　　東森山林渡假酒店採歐式建築風格且依偎在花崗石板路上，望去宛若一片金色山城。萬坪綠地涵蓋蝶舞步道與生態小溪等自然景觀，另有斥資兩億打造的全東南亞最具指標的 SPA 館，是結合自然、養生、度假與休閒娛樂的頂級渡假酒店。

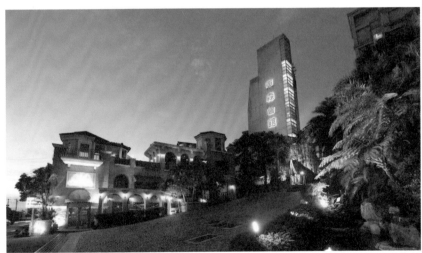

INFO
🏠 桃園縣楊梅市東森路 3 號
☎ 03-475-1100

神旺商務酒店

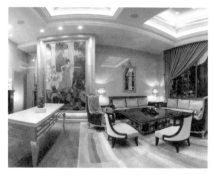

　　神旺商務酒店坐落台北金融商業區，距火車站 5 分鐘車程，步行 10 分鐘可至捷運中山站，周邊擁萬坪公園與國際精品名店林立。81 間精緻客房陳設典雅，豪華浴室內降板浴缸與獨立淋浴間分立設計。房內備辦公用品，商務機能俱全。

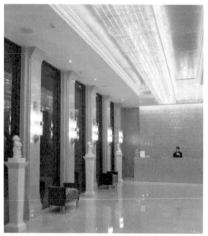

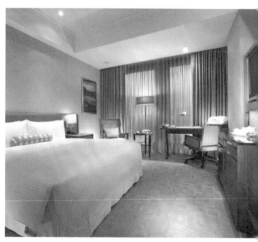

INFO
- 🏠 台北市中山區南京東路一段 128 號
- ☎ 02-2511-5185
- 💲 客房定價 8000 起（贈早餐）
　　國人參考優惠房價 4680 起（贈早餐）

童年往事莊園民宿

童年往事莊園民宿鄰近天后宮與鹿港老街等人文古蹟，為鹿港首家合法民宿。占地八百坪，內有籃球場、草坪區等廣闊空間設施。建築融合巴洛克與傳統閩式三合院風格，經營者本身為文物收藏家，透過精心打造使民宿呈現60年代濃厚復古氛圍。

INFO

🏠 彰化縣福興鄉福興村福興路 62-500 號
☎ 0932-603-599
💲 背包客床位 600 起、雙人房 1280 起
　 四人房 2580 起、八人房 3880 起

斯圖亞特海洋莊園

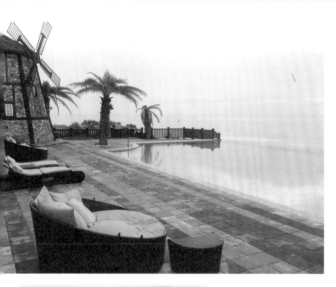

斯圖亞特海洋莊園以都鐸式英倫城堡風格建築而成，是東海岸上過目不忘的華麗風景。每間套房皆面海，晨迎日出夜觀星，十分愜意。莊園提供中西式早晚餐、自助式下午茶，更有 BBQ 預約服務，搭配東海岸絕美景致，享受戶外恣意用餐野趣。

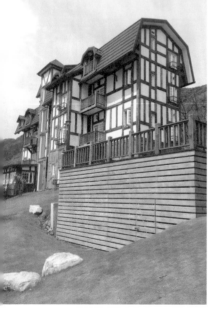

INFO

🏠 花蓮縣壽豐鄉鹽寮村福德 80 號
☎ 03-867-1222
💲 尊爵海景雙人房 5400 起
　 尊爵海景四人房 9000 起
　 尊爵海景六人房 12600 起

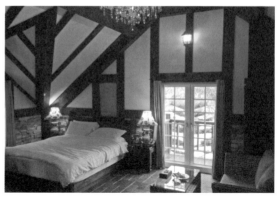

國家圖書館出版品預行編目（CIP）資料

享受吧！絕美旅店:100大臺灣人氣旅館輕旅行 / 張天傑作. -- 第一版.
-- 臺北市：博思智庫，民 104.06
面；公分
ISBN 978-986-91314-4-5(平裝)

1. 旅館 2. 臺灣

992.6133 104008850

世界在我家 10

享受吧！絕美旅店

100 大臺灣人氣旅館輕旅行

作　　者｜張天傑
執行編輯｜吳翔逸
專案編輯｜陳浣虹、廖陽錦
美術設計｜蔡雅芬
行銷策劃｜李依芳

發 行 人｜黃輝煌
社　　長｜蕭艷秋
財務顧問｜蕭聰傑
出 版 者｜博思智庫股份有限公司
地　　址｜104 台北市中山區松江路 206 號 14 樓之 4
電　　話｜（02）25623277
傳　　真｜（02）25632892

總 代 理｜聯合發行股份有限公司
電　　話｜（02）29178022
傳　　真｜（02）29156275

印　　製｜永光彩色印刷股份有限公司
定　　價｜280 元
第一版第一刷　中華民國 104 年 6 月

ISBN　978-986-91314-4-5
© 2015 Broad Think Tank Print in Taiwan

博思智庫股份有限公司

博思智庫粉絲團　Facebook.com/broadthinktank

精選好書 盡在博思

Facebook 粉絲團 facebook.com/BroadThinkTank
博思智庫官網 http://www.broadthink.com.tw/
博士健康網 | DR. HEALTH http://www.healthdoctor.com.tw/

世界在我家

世界就在轉角，只要有心，隨時隨地都可以體驗驚奇！

世界在腳下：
踩出你的人生，
LULU 的 16 個夢想旅途
謝倩瑩◎ 著
定價 ◎ 320 元

東京甜點散步手札：
幸せになるデザート
許菁菁◎ 著
定價 ◎ 280 元

私藏倫敦
真實體驗在地漫遊
Dawn Tsai ◎ 著
定價 ◎ 350 元

玩美旅行
小資女 30 天圓夢趣
黃怡凡、林亞靜 ◎ 著
定價 ◎ 320 元

京都。旅行的開始
跟著潮風去旅行
八小樂 ◎ 著
定價 ◎ 320 元

冬遊・印象・奧地利
一段歐洲之心的美學旅程錄
凌敬堯 ◎ 著
定價 ◎ 320 元